為什麼他們都沒穿衣服

蘇西·霍奇 著
Susie Hodge

克萊兒·哥柏 繪
Claire Goble

柯松韻 譯

WHY is ART full of NAKED PEOPLE?

& other vital questions about art

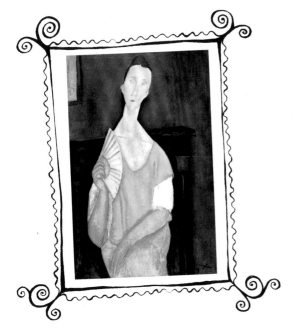

CONTENTS

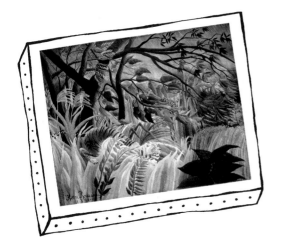

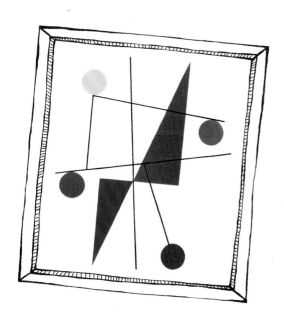

為什麼要問那麼多問題？

藝術家的靈感是從哪來的呢？畫作可以傳達情感嗎？為什麼有些藝術作品看起來那麼怪？

你之前去美術館的時候，可能也有這些疑惑？如果是的話，就太好了，因為提出問題能幫助你了解藝術家想要表達的事物，也能幫助你明白為什麼某些作品帶給你特定的感覺。藝術作品本來就是為了讓我們產生新的思考方式。

你知道藝術家在創作的時候，也會問自己許多問題嗎？那會幫助他們創作出新穎而特別的作品。這本書將會帶你探索許許多多關於藝術的問題。

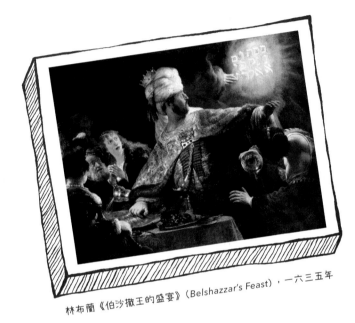

林布蘭《伯沙撒王的盛宴》（Belshazzar's Feast），一六三五年

藝術家的靈感是如何形成的呢？

林布蘭想要以新的方式來畫出人們熟悉的事物。在林布蘭的時代，聖經故事是大家都熟知的主題，但在林布蘭之前，沒有人看過把伯沙撒王的盛宴畫得這麼生動靈現的作品。

林布蘭捕捉了戲劇張力最強的那一刻，也就是邪惡的伯沙撒王驚見自己將死的警告訊息。你看看這幅畫裡，所有人盯著漂浮的手在牆上寫字的表情，是有多麼驚恐。

畫作可以嚇人嗎？

在孟克這幅作品之前，大多數的藝術家努力的目標是讓畫面看起來寫實。

但孟克決定畫出自己的感受，他認為這麼做會比看起來栩栩如生的畫作更有衝擊力。他選擇了對比強烈的顏色組合，線條狂放、扭曲，再搭配骷髏般的臉孔，讓畫面看起來頗為嚇人！這幅畫乍看之下，或許會覺得畫面並不複雜，卻會讓人心中冒出許多問題。背景中的究竟是夕陽還是鮮血？後面的兩個人影，是朝著主角走來，還是正在遠離？為什麼他在吶喊？

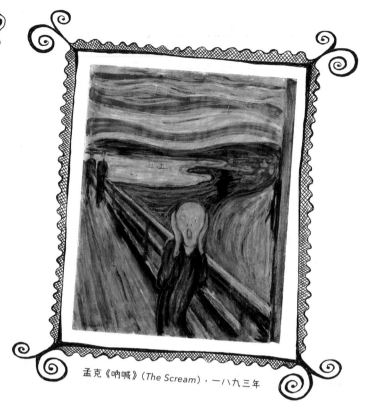

孟克《吶喊》（The Scream），一八九三年

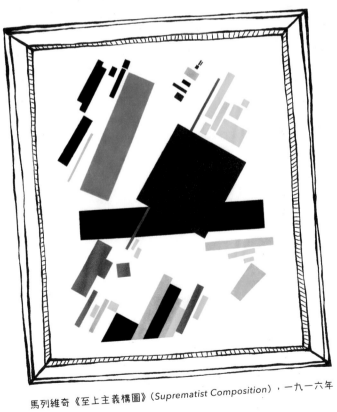

馬列維奇《至上主義構圖》（Suprematist Composition），一九一六年

為什麼要畫塊狀圖形？

這幅畫是在畫什麼東西？我們又應該有什麼感覺？

其實，答案由你來決定！馬列維奇（Kazimir Malevich）刻意不把人物、故事或靜物放在這幅畫裡面，甚至沒打算讓畫裡的東西看起來像現實生活裡的物品，反而畫了帶有顏色的簡單塊狀圖形與圖樣。你覺得這些圖案是在漂浮，還是在墜落？

火柴人算是藝術嗎？

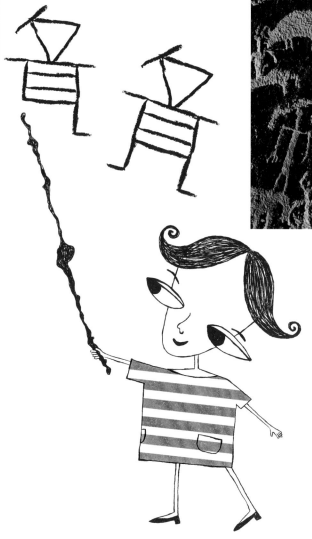

LOOK →

你可以找到幾隻鹿？

並不是所有的畫作，都想把人或動物畫得寫實。

有時候，藝術家會故意把人物畫成火柴人的樣子，這並不是因為他們不會畫畫！

有些藝術家希望讓觀眾**很快理解**作品中的**故事**，也有些藝術家希望作品能**吸引觀眾的注意力**，而簡化人形，常常是最好的解決方法之一。

藝術家可能想要在呈現人物的時候，凸顯人物的普遍性而**略去個人特徵**，所以不去畫五官，甚至去掉衣服。也有許多藝術家想要表達的是某種**個性、心情、神情**，而他們認為比較好的作法是簡化人形，而不是創作細節滿滿的畫面。

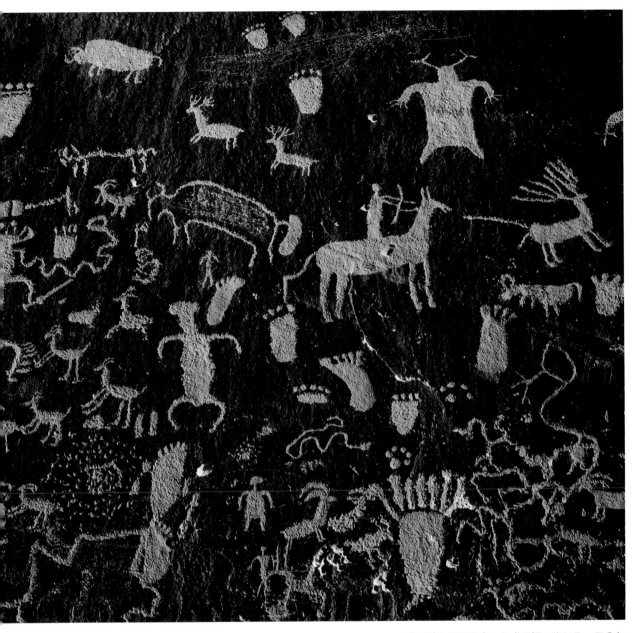

美國猶他州的岩畫，作者不詳，約公元一五〇年

將近兩千年前，這些火柴人被畫在美國猶他州的岩石上，我們稱為**岩刻**或**岩雕**。藝術家使用**手工製作的工具**在岩石表面上**刮出簡單的圖像**，刻痕刮去岩石表層，會顯露裡層顏色較淺的部分。

這些畫作述說著**美洲原住民部落的故事**，獵人騎馬獵捕鹿、水牛、羚羊等動物。

更多藝術作品中的故事

詳見二十八頁

我跳！

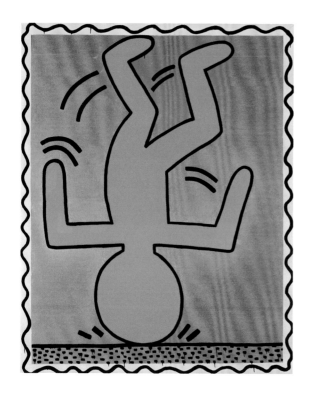

這些畫作是否讓你想到卡通呢？美國藝術家凱斯．哈林（Keith Haring）的父親是連環漫畫作家，父親也教會他如何畫畫。

很多人會說卡通圖畫不是「真正」的藝術，但是哈林希望人們可以在看到自己的作品時，馬上能理解內容。他筆下的人物簡潔明瞭、引人注意，人人都能理解。這位彈跳力十足的人渾身是活力與幹勁，哈林想藉此傳達這世界需要更多有生命力的人來解決世上的難題！

哈林《無題》（*Untitled*），一九八二年

大家來找碴

洛瑞（LS Lowry）畫作中的人物造型簡單，類似火柴人，人物都看起來一個模樣。

這幅畫中，工廠作業員在上工的時刻一股腦湧入大門口，看起來就像一群工蟻。洛瑞在畫中呈現出人的相似性——起床、去上班（或上學）、回家、睡覺，日復一日，人人都一樣。

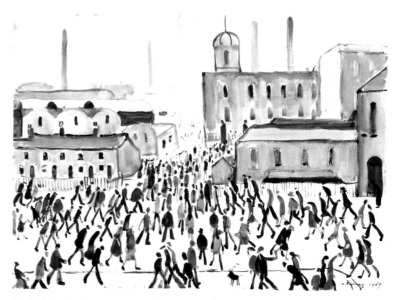

洛瑞《上工》（*Going to Work*），一九五九年

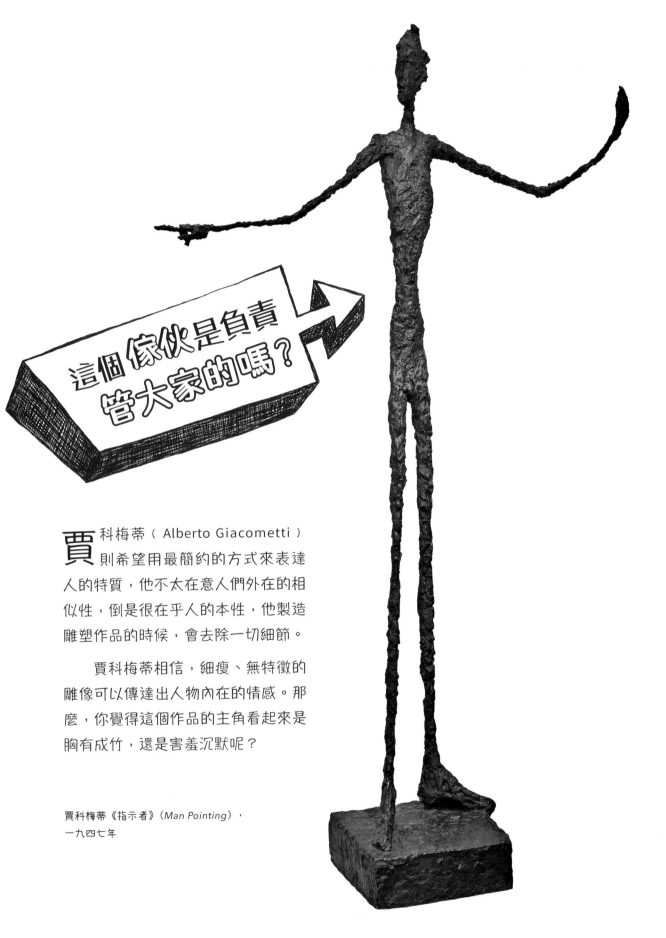

這個傢伙是負責管大家的嗎？

賈科梅蒂（Alberto Giacometti）則希望用最簡約的方式來表達人的特質，他不太在意人們外在的相似性，倒是很在乎人的本性，他製造雕塑作品的時候，會去除一切細節。

賈科梅蒂相信，細瘦、無特徵的雕像可以傳達出人物內在的情感。那麼，你覺得這個作品的主角看起來是胸有成竹，還是害羞沉默呢？

賈科梅蒂《指示者》（*Man Pointing*），一九四七年

世界上有很醜的雕像嗎？

大多數的雕像在創作時會希望看起來美美的。

　　這個傳統是從**古希臘**開始，古希臘人堅信藝術作品得要看起來**栩栩如生**，同時還要有**完美無缺**的特質。古希臘人相信，特定的距離、衡量尺度、比例等因素，能展現「理想上」的美，這種美不見得會「寫實」。所以古希臘藝術裡的人物，不會有衰老、醜惡、肥胖的外貌。

LOOK →

看看這尊運動員的雕像是多麼完美地展現出平衡！

　　這位**古希臘運動員**正要拋擲手中的鐵餅，而雕像捕捉了動作展開的那一刻。古希臘人心目中的完美，可以從運動員肌理賁張的身軀上看出。古希臘人發明了奧林匹克運動會，在他們眼中，**奧運選手就是完美的人類**。這尊雕像則是古代最有名的雕像之一。

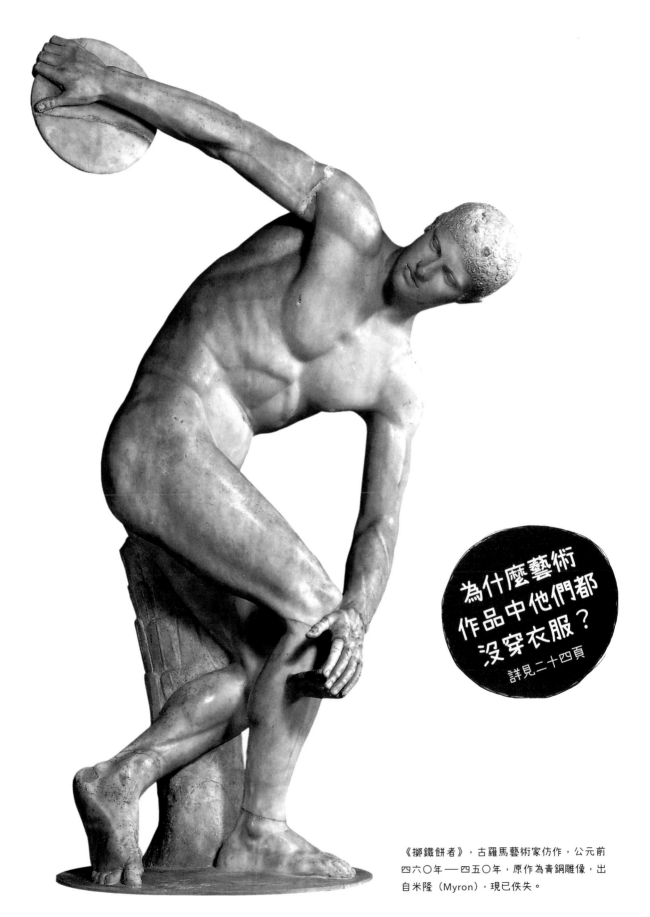

為什麼藝術
作品中他們都
沒穿衣服？
詳見二十四頁

《擲鐵餅者》，古羅馬藝術家仿作，公元前
四六〇年──四五〇年，原作為青銅雕像，出
自米隆（Myron），現已佚失。

居然有**這種臉**！

卡雷爾・阿佩爾（Karel Appel）曾說：「許多藝術作品都很孩子氣。」他的創作則常常是像卡通般的駭人之物，色彩鮮豔大膽。

阿佩爾所屬的藝術團體追求在繪畫與創作時以孩童般的方式思考，也試著以不同的方式來呈現世界，而作品最後則看起來滿醜的。

阿佩爾《桌上的老鼠》（*Mouse on Table*），一九七一年

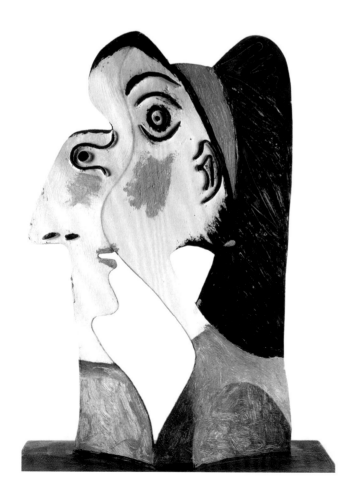

這是一張臉 還是**兩張臉**？

畢卡索認為，創作雕像時採用的視角如果不止一個，他就可以以多個角度來呈現主題。

而這樣的作品通常看起來滿奇怪的！你會覺得這張臉看起來怪怪的，甚至很醜嗎？這是因為畢卡索在同一張畫中，用不同的角度來呈現這位女子臉上各部位。

畢卡索《女子頭像》（*Head of a Woman*），一九六二年

她看起來
是否帶著
關愛之情？

這 位女子或許說不上美麗，也不像你能認出的人物，不過她放鬆後躺的姿勢，是否會讓你感覺是位溫暖、善良的人？是個你能依賴的人，在疲憊時能靠在她身旁。

摩爾（Henry Moore）創作了這座簡單、線條豐滿的雕像，來呈現心中的女子。渾圓的形體通常帶有善良、能幹的感覺。

亨利・摩爾《斜躺的人》（*Recumbent Figure*），
一九三八年

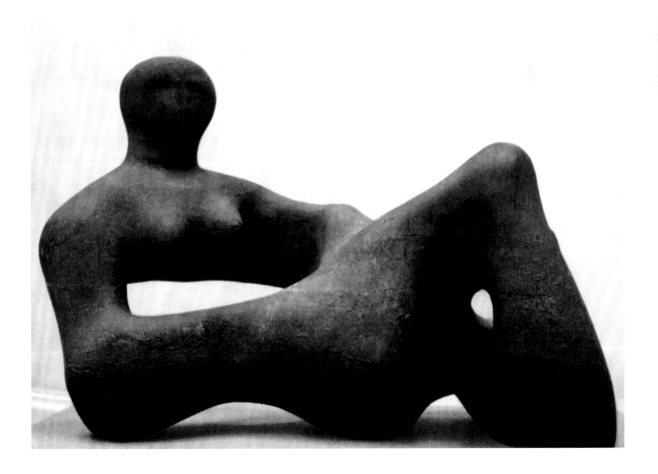

畫作都會裱框一吧？

LOOK→

你覺得這幅畫
應該要裱框嗎？

通常，幫畫作裱框是為了襯托作品。

　　邊框能讓人的目光聚集在畫作身上，也能保護畫作的邊緣，有些畫框還會做得非常**精緻**，尤其是古早時期用來掛在豪宅大廳裡展示的畫作。也有畫框走**簡單樸素**的風格，這樣一來，畫框就不會搶了作品的風采。但總歸而言，畫框的設計一定是作品的**陪襯**、提點，為了讓畫框之中的畫作**看起來更好**。

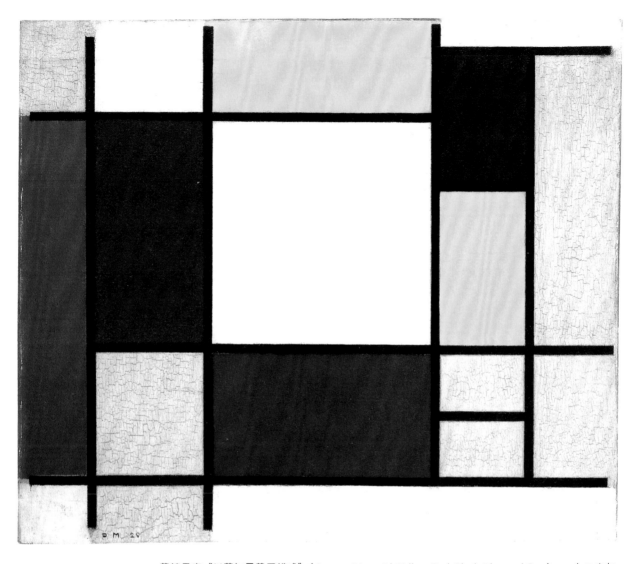

蒙德里安《以黃紅黑藍灰構成》（*Composition with Yellow, Red, Black, Blue and Grey*），一九二六年

蒙德里安（Piet Mondrian）認為，畫框就像是**一道牆**，有時候似乎會成為觀眾與作品之間的隔閡，彷彿讓作品**從世界中抽離出來**。蒙德里安希望所有的人都能欣賞他的作品，不會有人覺得有隔閡，所以他的畫作都會填滿畫布的邊緣，有時甚至連帆布框的側邊都畫滿了。他**打破了那道牆**！

可以用盒子當畫框嗎？

詳見七十四頁

畫出來的框！

秀拉不喜歡在作品邊緣看到畫框造成的陰影，所以他自己畫出邊框。這個畫框是用幾千個小點構成的，就在畫布的邊緣處，使用的顏色超過二十五種。

你知道嗎？電視螢幕的畫面也是由許多迷你小點點構成，那個東西叫做畫素。而這幅畫比起人們發明出彩色電視，還早了五十多年呢！

秀拉《大傑特島的星期日下午》（*A Sunday Afternoon on the Island of La Grande Jatte*），一八八四年

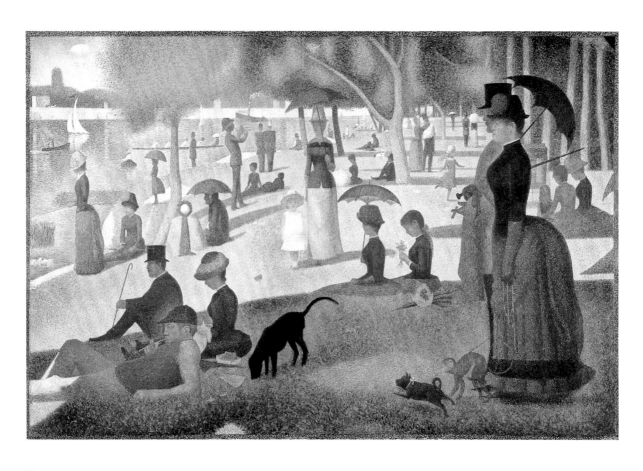

這幅畫 就叫做 畫框

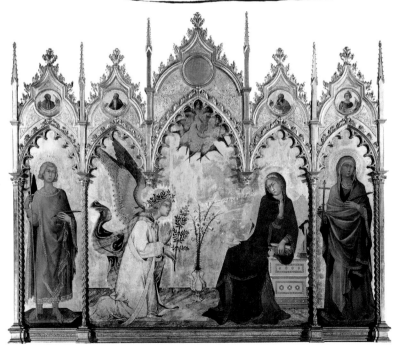

芙烈達·卡蘿在這幅自畫像中以邊框來吸引觀眾的注意力。你一定不會錯過將她的臉龐圈起來的鮮豔色彩。

這些顏色與花鳥帶出了芙烈達的墨西哥文化背景，讓人想到陽光燦爛的天氣與墨西哥美麗的風景。邊框採用的黃色，跟她頭髮、脖子上的畫色是一致的，讓人不自覺地將視線轉移到她身上。

芙烈達《畫框》（*The Frame*），一九三八年

宛如天堂？

藝術家創作這幅畫的時代，還沒有電力。這幅畫是要掛在陰暗的大教堂裡，以燭光照亮。金色的邊框能捕捉閃爍的燭光，讓畫作看起來帶有魔幻、天堂般的氛圍。

畫框上的裝飾讓作品看起來很華麗，讓觀眾明白作品呈現的是聖經中的重要人物。天使加百列告訴還是處女的瑪利亞，她將成為耶穌的母親。

馬蒂尼（Simone Martini）和美米（Lippo Menni）《天使報喜與兩位聖徒》（*Annunciation with St Margaret and St Ansanus*），一三三三年。

為什麼畫面看起來很扁平？

有些藝術作品並不打算讓畫面看起來像3D。

二維空間（Two-dimensions），或稱「2D」，就是平面，就像這一頁書頁。三維空間（Three-dimensions），或是3D，就是包含高度、寬度與深度，例如一顆球。

綜觀世界上各地的歷史，藝術家們有的希望作品看起來扁平，有的希望作品看起來像真實物體一樣立體。

許多上古時期的藝術作品**看起來很扁平**，比如這幅埃及壁畫，看起來就不太像是畫作，比較像是示意圖，而藝術家也並不希望畫面看起來**寫實**。

古代的藝術家已經知道怎麼讓作品看起來有立體感，但他們也可能刻意選擇讓畫面看起來扁平。

WHAT →

內巴蒙在做什麼？

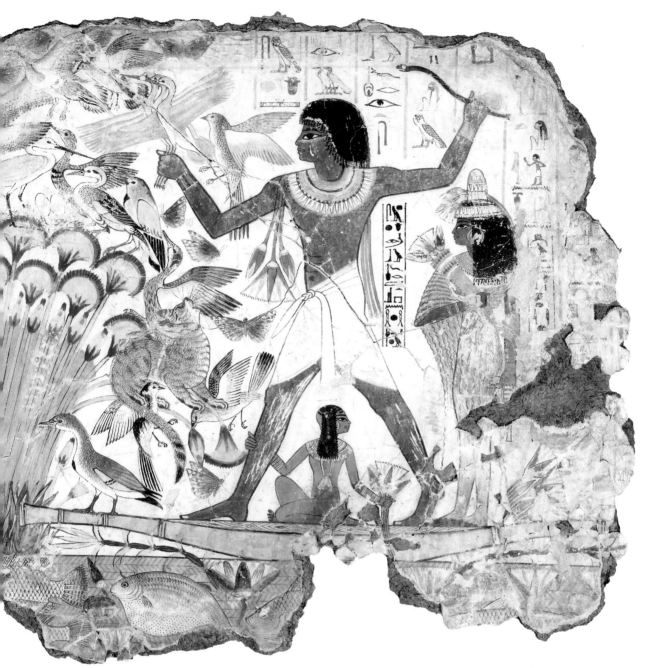

《在沼澤中狩獵的內巴蒙》（*Nebamun Fowling in the Marshes*），內巴蒙墓中禮拜堂，約公元前一三五〇年

古埃及的**重要人物**死後會葬在彩繪**陵墓**中，伴隨許多寶藏。墓中的壁畫不是為了給生者觀賞，而是要**向眾神展示**這些人生前的事蹟。

畫面看起來**扁平**，好讓眾神可以輕鬆地理解。

火柴人也算是藝術嗎？

詳見第八頁

21

托伊伯－阿爾普（Sophie Taeuber-Arp）這幅畫一點也不打算裝成某個樣子，比如一棵樹或是誰的肖像畫，這幅畫就只是用顏料畫出來的扁平形狀、線條與顏色，就是想要看起來扁平。

托伊伯－阿爾普也從事織品設計，這幫助她明白，藝術的世界裡並沒有什麼規則來限制畫作一定要看起來有三度空間感。

托伊伯－阿爾普《無題》，一九三二年

這裡有幾種視角？

這張桌子上擺了什麼東西？你能不能看出一瓶花、一只玻璃杯、一張撲克牌，還有一扇窗？

梅金傑（Jean Metzinger）創作時並未遵循一般的透視法則，但是他還是想要表現出畫作中的事物存在於三度空間，所以他的作法是同時讓各個物品以不同的角度呈現。這種技法被稱之為立體派藝術。

梅金傑《窗邊的桌子》（*Table by a Window*），一九一七年

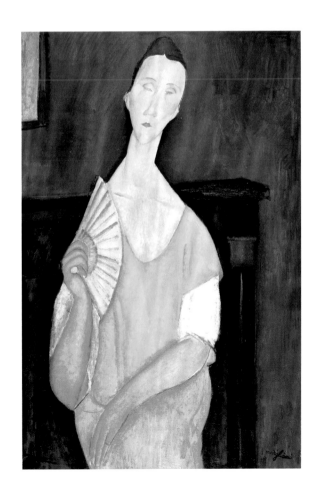

這張臉是真的，還是個面具？

莫迪里亞尼（Amedeo Modigliani）希望呈現出人們的特質，不希望讓人物看起來像照片。他筆下的人物都是扁平的樣子，頸部修長，雙眼也細長。

莫迪里亞尼相信，以扁平、風格化的手法來呈現人物，可以表現出角色的內在，而不是呈現外貌而已。

那你覺得這位女士是在想什麼呢？你感覺得出來她是個怎樣的人嗎？

莫迪里亞尼《持扇的女子》（*Woman with a fan*），一九一九年

為什麼藝術作品中他們都沒穿衣服？

不論是畫作、雕像、攝影作品，到處都可以看見裸體人物。

這一切起源於古希臘時期，古希臘人認為人的**裸體很美**，應為藝術鑽研的主題。

就算到了今天，藝術家訓練的過程也包含繪製裸體人物，以幫助他們掌握人體的造型、輪廓，也就是人體素描。

LOOK

你覺得畫中的維納斯看起來完美嗎？

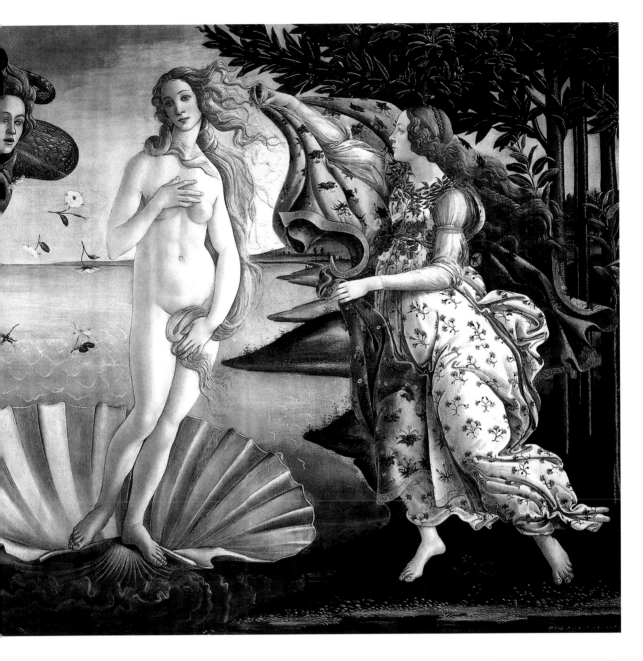

波提切利《維納斯的誕生》
（*The Birth of Venus*），一四八八年

　　維納斯是掌管愛與美的羅馬女神，她在畫中一絲不掛，立於貝殼之上。根據古老的傳說，維納斯生於海面上，駕著貝殼，誕生之時就是成年的樣貌。波提切利畫下這幅作品之前，故事早已流傳了千百年。

　　在藝術作品中，**裸體通常表示新生**。而在波提切利的時代，現實生活中的女性可不會赤身露體，不過把作品中的維納斯畫成裸體倒是無妨，因為她是**完美無瑕的女神**，而不是一位真實的女性。

世界上有很醜的雕像嗎？

詳見十二頁

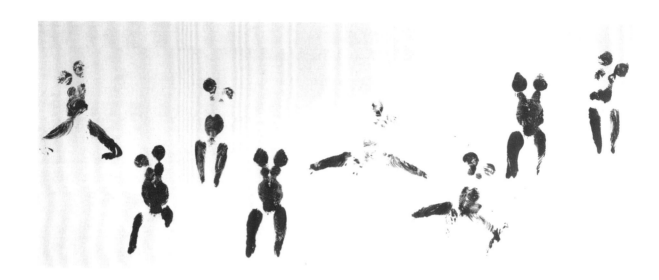

克萊因《無題的人體測計》
(*Untitled Anthropometry*)，一九六〇年

為什麼會有
那麼多裸體女性？

許多藝術家認為女性的身體比男性的身體更美，所以藝術作品中的裸女通常多過裸男。

一九六〇年，伊夫·克萊因（Yves Klein）試著尋找新的方法來畫女性的身體。他把藍色顏料塗在裸體女性身上，再讓她們躺在鋪在地上的畫布上。直接把女性的身體當作寫生的筆刷了。

但也有的不是裸體！

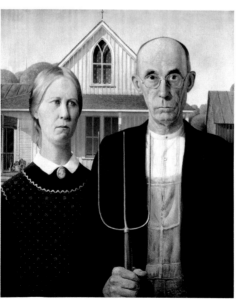

有時候，去思考為什麼藝術家選擇讓人物穿上衣服，也很有意思。

一九三〇年，葛蘭·伍特（Grant Wood）在美國中西部畫下了這幅畫，在那個地區，裸露身體是很丟臉的事情。畫中的人物是工作很辛苦的農民，不是神祇或女神。或許他們包得緊緊的衣服可以告訴觀眾他們的價值觀。你覺得呢？

伍特《美國志異》（*American Gothic*），
一九三〇年

一群野餐的人之中，有位裸女跟兩位衣冠楚楚的男子。這幅畫問世的時候，把所有人都嚇傻了，真的太震撼了！作者馬奈倒是完全不明白眾人大感震驚的原因。為什麼把裸體的人畫成神明就可以，但是一般人過日常生活的樣子，要是畫成裸體就不行呢？

　　來看看畫中的裸女，她的雙眼直直地盯著你，回應著觀眾的目光！

馬奈《草地上的午餐》
（*Le Déjeuner sur l'herbe*），一八六三年

看到這幅畫會讓你生氣嗎？

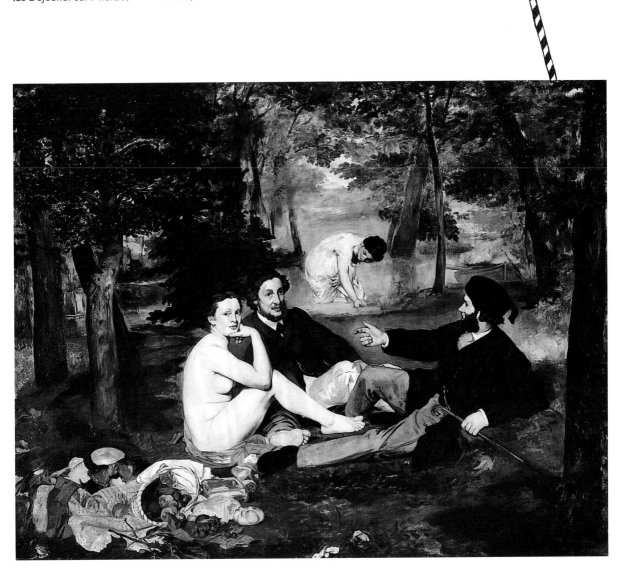

作品裡有故事嗎？

所有的藝術形式都能講故事，不論是畫作、雕像、影片或電影都是。

當我們觀看藝術作品時，我們有了一扇窗，能藉此望進另一個人的想像世界之中。透過他人的觀點，我們可以看到事實與故事。

大約在一百六十年前，曾有一波藝術浪潮叫做前拉斐爾派，那時的藝術家從歷史中取材，轉化成畫作。這些畫作有時被戲稱為「畫框中的小說」。米雷也是前拉斐爾派畫家。

REALLY?

真假？
米雷要求模特兒穿衣服躺進裝滿水的浴缸之中。
模特兒後來感冒了！

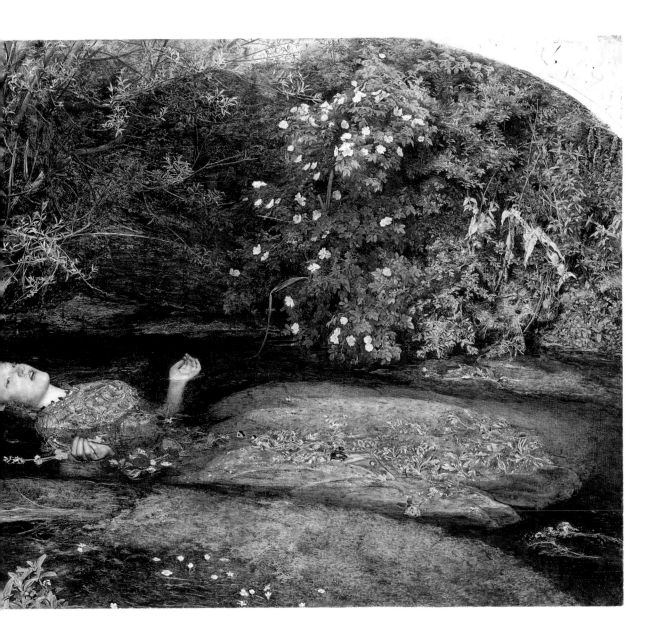

這幅畫的主角是奧菲莉亞，莎士比亞劇作《哈姆雷特》裡的角色。故事裡，美麗而憂傷的奧菲莉亞溺水身亡，畫家則在畫中**想像**當了當時的情境，並加入了許多具有**象徵性**的細節來豐富作品。舉例來說，奧菲莉亞手中的紅色罌粟花與藍色勿忘我，代表紀念，或者對逝者的追思。

奧菲莉亞的**故事廣為人知**，這幅畫在一八五二年首度於倫敦皇家學院公開展示，吸引大批觀眾慕名前往，一探究竟。

米雷《奧菲莉亞》（*Ophelia*），
一八五一年—五二年

藝術作品
會讓你變
聰明嗎？
詳見八十四頁

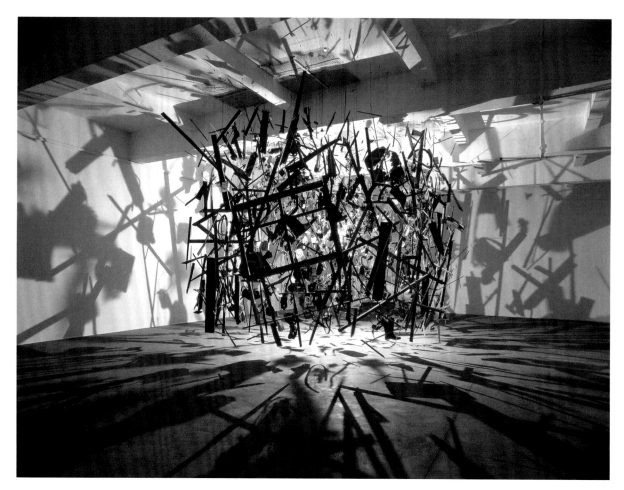

帕克《冷暗物質：爆炸景觀》（*Cold Dark Matter: An Exploded View*），一九九一年

這件作品所說的故事倒是很不一樣。可妮莉婭·帕克（Cornelia Parker）希望作品能帶來某種情緒或氛圍，讓人思考自己的人生，想想在終點之後還能留下什麼。

花園裡的工具間是許多人平常看到了也不會多想的地方，也是很多人堆放雜物又忘得一乾二淨的所在。而帕克決定引爆工具間來創作。

她將爆炸過後燒焦的木塊與金屬殘片收集起來，從天花板垂吊這些碎屑，使用看不見的吊線來固定，再將燈泡放在作品中心，好在四周的牆面上投射出詭異的陰影。

開戰了！

著名織毯作品「巴約掛毯」（Bayeux tapestry）長度非常驚人（有三座游泳池加起來那麼長！），其中描述了五十種場景，各個都是真實事件——也就是一〇六六年諾曼人入侵英格蘭的故事。下圖中，馬背上的諾曼人身著盔甲、鎖子甲，手執弓箭，浩浩蕩蕩地行軍前行。

巴約掛毯（局部細節），約一〇七〇年

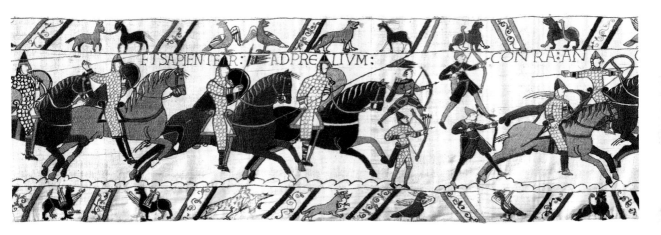

來下一盤 西洋棋？

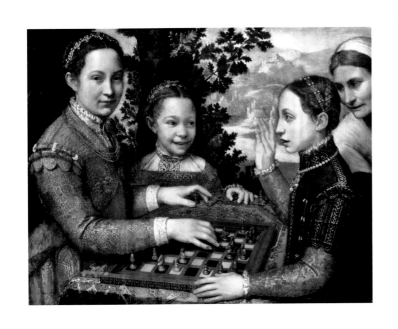

有些畫作會告訴我們某人的生活方式，或是某個時代的樣貌。作者在這幅畫中畫下了自己與妹妹們玩西洋棋的場景，她們身後站著侍女。在當時，女孩想要受教育，或者成為藝術家，都不是尋常的事情，不過畫中的女子們來自富裕的貴族世家，而觀眾知道她們受過教育，因為她們知道怎麼玩西洋棋！

安奎索拉《西洋棋局》（The Chess Game），一五五五年

這些傢伙到底是誰啊？

藝術作品中的人物多不勝數，但是這些人到底是誰啊？

在過去，**照相技術**還沒發明之前，許多重要的大人物會聘用藝術家來繪製自己的肖像畫，藝術家則需要在作品中呈現主角的**權勢、美貌、財富**或**俊俏**等優點。全家福式的肖像也所在多有。

也有時候，藝術家會為自己畫**自畫像**。

WHO →

鏡子裡是誰呢？

這是幅**皇室肖像畫**，房間裡有好多人。中間這位金髮小女孩是西班牙國王的五歲女兒，瑪格麗塔·泰瑞莎。畫家維拉斯奎茲（Diego Velázquez）也把自己畫進了作品中，所以這也是幅自畫像，作品中的畫家正在替國王與皇后繪製肖像畫，而國王與皇后就站在觀眾所在的位置。你可以找到這兩位嗎？

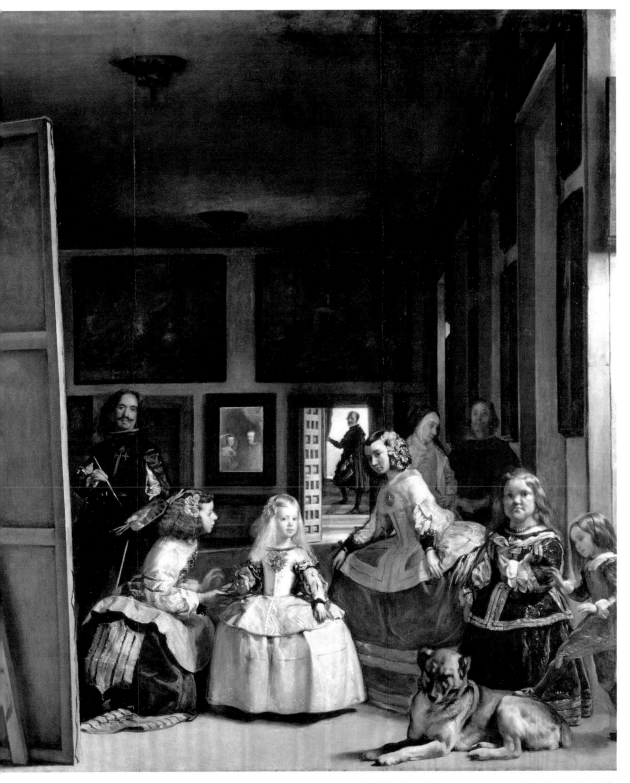

維拉斯奎茲《仕女》（*Las Meninas*，也譯宮女），一六五六年

霍普（Edward Hopper）這幅肖像畫中有兩名女子正在吃午餐。這幅畫跟歷史上的肖像畫不一樣，畫中的女子並不是有權有勢之人，只是普羅大眾，誰都可能坐在餐廳裡用餐。出門在外的時候，我們會看見很多人，也不會知道她們的身分，這正是霍普想要表達的觀點。

雖然他想畫的是兩位陌生人，不過為畫中二女擺姿勢的模特兒，其實是畫家的妻子喔！

霍普《中餐廳》（*Chop Sury*），一九二九年

他們並非大人物！

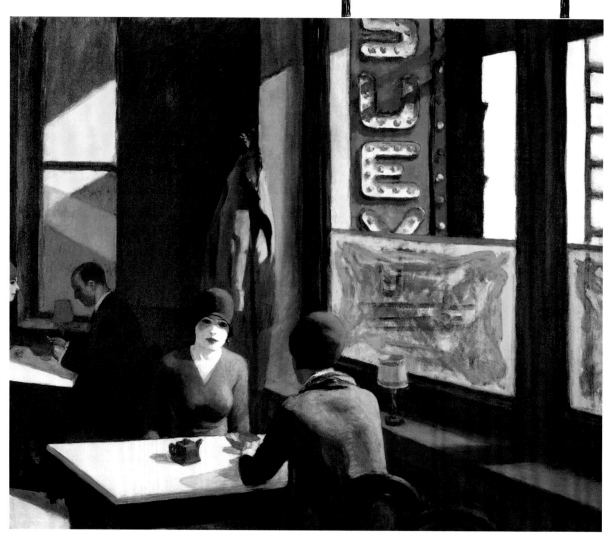

血腥畫面！

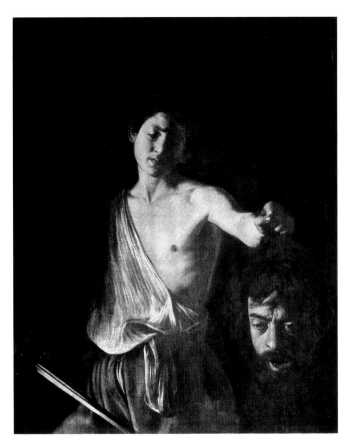

這幅畫描述的是聖經中大衛與巨人歌利亞的故事，大衛僅用彈弓與石頭，就成功打敗了凶暴的巨人，得以殺了他。畫家卡拉瓦喬拿自己的臉作範本，畫出歌利亞被砍下來的頭顱。

那你覺得，卡拉瓦喬為何要把自己畫成凶殘的巨人呢？可能只是因為用他本人比聘請模特兒便宜，或者他覺得自己也可以跟歌利亞一樣嚇人吧！

卡拉瓦喬《手提歌利亞頭的大衛》（*David with the Head of Goliath*），一六二九年

你常自拍嗎？

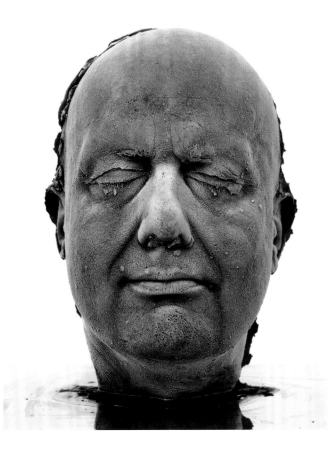

這個作品的主角是藝術家本人！昆恩（Marc Quinn）做了自己頭顱的模子，再注入自己的血液。這件作品必須保持冷凍狀態，不然會融化。

昆恩表示希望作品能讓人想起生命是脆弱的。每隔五年，他會製作新版的肖像，所以觀眾可以看見他逐漸老去的面容。

昆恩《自己》（*Self*），二〇〇六年

為什麼要畫那麼多水果？

畫家很愛畫一堆蘋果柳橙耶，為什麼啊？

首先，水果很穩定，跟人類模特兒不一樣，水果不會眨眼，也不會亂動，更不會想要喝口茶。

畫水果也能**幫助**畫家學習自然中的形體、色彩與色調。

這些畫作被稱為**靜物畫**，因為這些東西都是**靜止不動**的嘛！

在照相機發明之前，畫家會創作寫實的靜物畫，來展示自己的畫技。不過，攝影技術出現了，改變了一切……

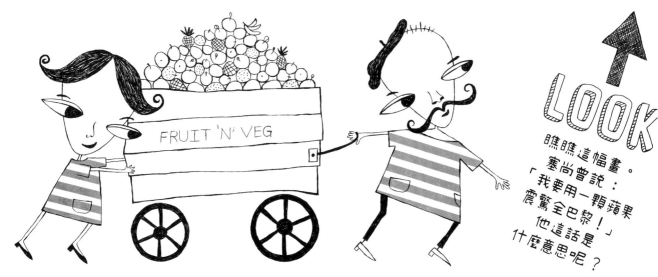

LOOK

瞧瞧這幅畫。塞尚曾說：「我要用一顆蘋果震驚全巴黎！」他這話是什麼意思呢？

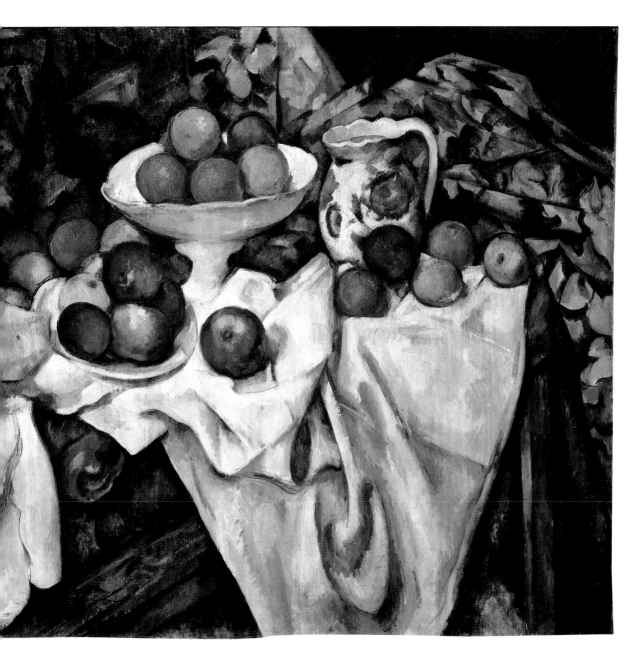

塞尚《蘋果與柳橙》（*Apples and Oranges*），
一八九九年

保羅·塞尚畫這幅畫的時候，人們已經發明了相機，所以他認為自己不需要呈現寫實，那種事照片就做得到了。

他在平面的畫布上畫出渾圓的水果，但是採用了新的手法。他想要傳達水果真正的**形狀**與**形體**，所以，畫中的每顆蘋果都是以不同的**角度**、**各種視角**，同時呈現。這樣的作法讓畫中的蘋果看起來似乎快**從桌面上滾下去**了。

還有哪位藝術家會在畫中同時呈現不同視角？

詳見六十頁

一堆花爆炸啦！因為這會在一瞬間發生，我們用肉眼沒辦法看清楚，不過相機倒是可以讓時間凍結在爆炸那一刻。

這張照片的基礎來自某幅十九世紀的靜物畫。

你想想，最初的靜物畫講求寫實、刻畫細節，是因為當時沒有攝影技術，不過這張靜物攝影作品呈現的畫面，卻不是任何畫家可以憑雙眼看見！

葛斯特（Ori Gersht）《爆炸之五》（*Blow up 05*），二〇〇七年

骷髏頭
配水果——蛤？

這張畫的重點就在於雙重意涵。凱塞爾（Jan van Kessel）畫上了鮮花，但也畫了代表死亡的骷髏。這幅畫帶有警示意味，提醒觀眾人生終究虛幻，人們不應該太過在意自身——畢竟人人終將一死。

法語中的靜物畫是「nature morte」，意思是死去的自然。畫中的鮮花看似生氣勃勃，而現實中時光流逝，再好的花也終將腐敗，化為烏有。

凱塞爾《虛無靜物》（*Vanitas Still Life*），一六六五年─七〇年

靜物畫的主角可以是活物嗎？

可以——如果創作者本身是表演藝術家的話。洛貝爾（Johan Lorbeer）是專長製造視覺錯視的藝術家，他就在自己的靜物藝術作品中擔任主角。

這幅作品有不少謎樣之處，藝術家本人是主角，也就是說他就像靜物畫裡的水果，可是他是活生生的人，也不是用顏料製造出來的東西！但是，話說回來，時間流轉，他確實靜止不動，又掛在牆上，就像一幅畫一樣。

洛貝爾《泰山／站著的腿》（*Tarzan/Standing Leg*），二〇〇二年

為什麼要畫風景？

風景畫也太多了吧！

千百年來，人們畫下了無數的田野、城鎮、山色。

不過，其實要等到將近三百年前，風景畫才開始在藝術作品**佔有一席之地**。這都要歸功於一個簡單的發明：**可攜式錫製管裝顏料**！顏料突然可以跟著藝術家到處趴趴走了，讓畫家可以輕鬆在野外寫生。

你覺得他在想什麼？

這位男子遠眺著眼前的大海。這幅畫裡，**男子跟大海的重要性不分軒輊**。

卡斯帕·弗雷德里希（Caspar David Friedrich）在畫中呈現了**大自然的力量**。畫中的男子背對我們，所以我們看到的風景，就跟他眼中所見一樣。他面對著奔放廣闊的自然氣息，畫面富有**神祕氣息**，卻又令人心中**有些惴惴不安**。

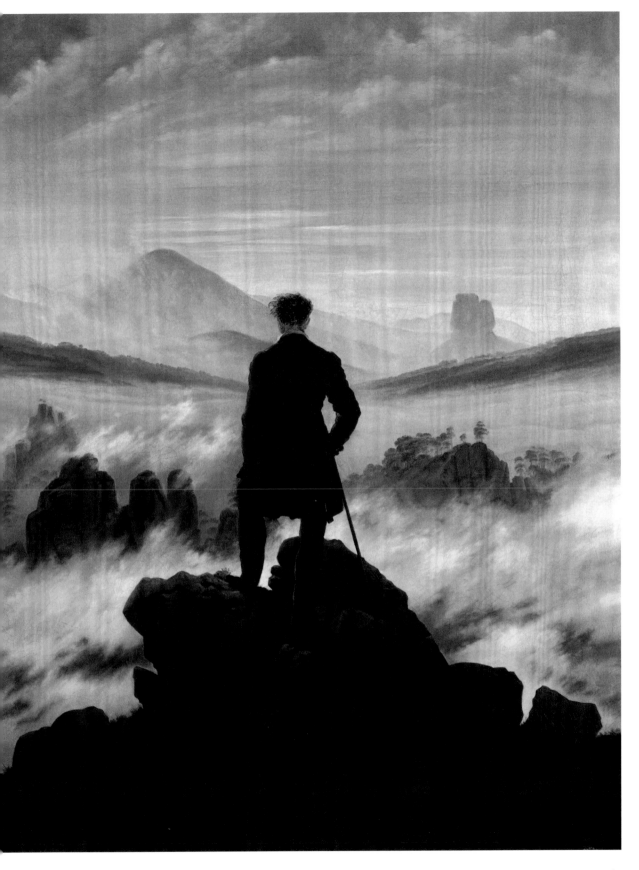

弗雷德里希《霧海上的旅人》（*Der Wanderer über dem Nebelmeer*），一八一八年

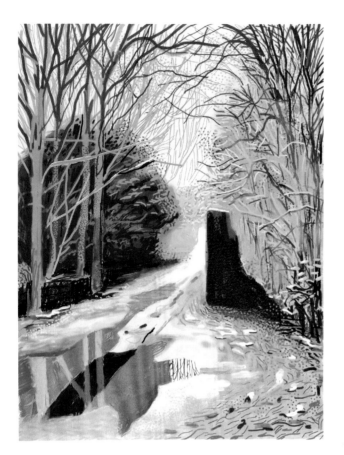

平板裝置上的創作，真的也是藝術作品嗎？

為什麼不行呢？只因為過去的藝術家不曾這麼做，不代表這些就不能算是藝術。這不過是一種藝術創作的新方法罷了。

畫中的原野就在畫家哈克尼（David Hockney）兒時的家附近。這幅作品色彩明亮而繽紛，就像畫家的童年回憶一樣。智慧型手機與平板電腦所呈現出來的畫作色澤超級明亮，未必能用顏料呈現。

哈克尼《東約克夏郡的沃格特初春》（*The Arrival of Spring in Woldgate, East Yorkshire*），二○一一年

包好包滿！

風景藝術不一定都是二維平面作品。克里斯托與珍妮－克勞德（Christo and Jeanne-Claude）找來了六十萬三千八百七十平方公尺大的粉紅色布料，用來包圍十一座邁阿密小島。

這些布料上縫製了七十九種紋路，順著小島的輪廓線延伸出去。

粉紅色的布料襯著藍色的海水與綠色的植被，看起來鮮豔而大膽。

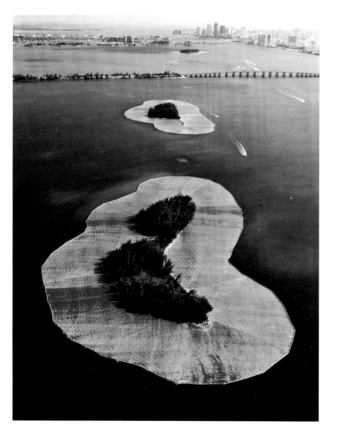

克里斯托與珍妮－克勞德《邁阿密比斯坎灣，被圍繞的諸小島》（*Surrounded Islands, Biscayne Bay, Greater Miami*），一九八○年—八三年

並非所有的景觀藝術都是風景！下面這件作品就不太一樣。

丹尼斯（Agnes Denes）的創作重點則在於田野可以為人帶來食物。她在繁忙的紐約市找到空地後，花上好幾個月種植小麥，收成後再將穀物送到世界上的二十八座城市，並以此在當地繼續種下小麥。她這麼做是要提醒世人，世上還有饑荒。

丹尼斯《麥田一問》（Wheatfiled – a Confrontation），
一九八二年

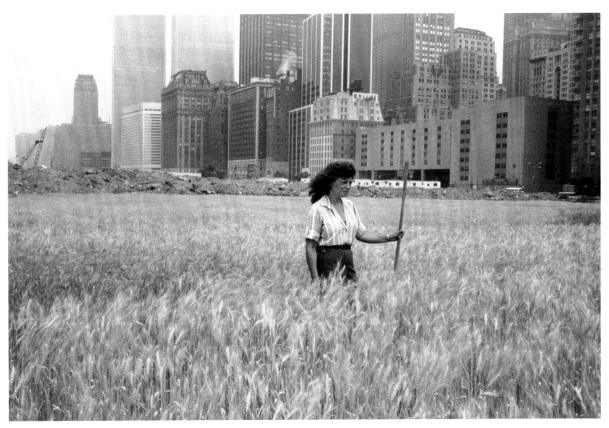

為什麼看起來那麼模糊？

有些藝術作品就是看起來髒髒的！

　　許多畫家用不乾淨的筆刷作畫，在畫布上抹上**厚厚一層的顏料塊**。也有許多雕刻家不想要讓作品看起來平滑或俐落。世上也有些攝影師會刻意讓照片看起來**模糊不清**。

　　自古以來，藝術家總是喜歡在創作時**實驗**不同的技巧，不過，一八三九年出現了**攝影技術**之後，看起來雜亂或髒髒的作品就變得越來越常見了。既然照片可以做到寫實，藝術創作就不必重複同樣的工作了吧？

LOOK →

瞧瞧這張畫。
你覺得這位女子
應該要被畫得
細緻一點嗎？

　　印象派畫家採用速寫般的活潑筆刷來創作，莫里索（Berthe Morisot）也是其一。印象派藝術家追求描繪光的效果，快速畫下眼前景物的模樣。

　　印象派畫作看起來模糊，一部分是攝影技術影響了畫家對光線的理解，一部分也是因為藝術家想要呈現繪畫跟攝影的不同之處。

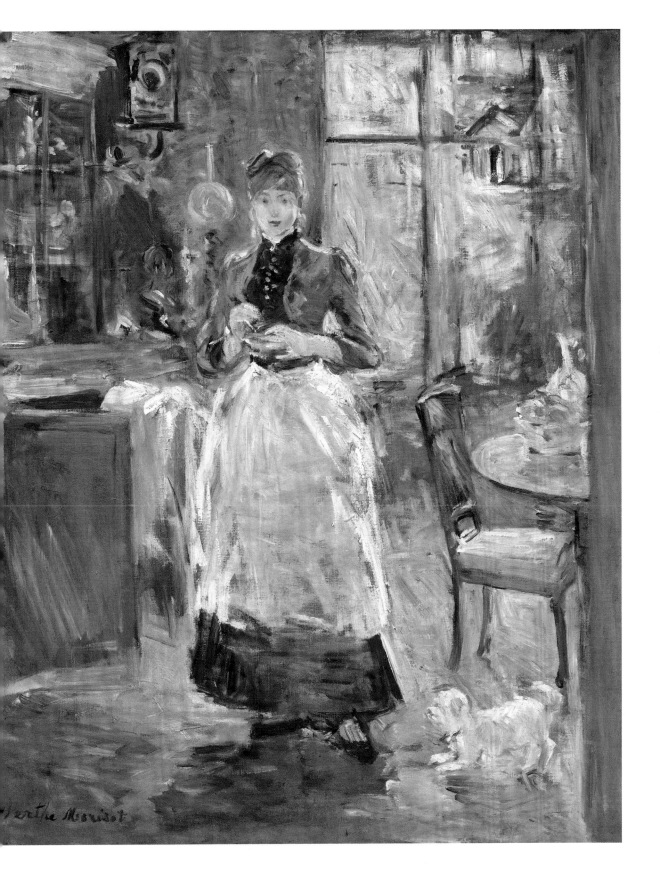

莫里索《餐廳裡》（*In the Dinning Room*），一八八六年

英國畫家透納（JMW Turner）以髒髒的顏色與筆觸來創作天象狂亂的畫面。看著畫作，觀眾非常能想像坐在那艘小小蒸汽船上，置身於呼嘯的暴風雪之中。

透納以不太乾淨的顏色，一層又一層地厚疊出雲層，創造出席捲一切的酷寒冰風暴。當時很多人認為他這番畫法少了細節，是偷懶的作法，不過大眾很快發現，這樣的呈現手法很聰明，能描繪出身處海上風暴的感受。

透納《暴風雪：汽船駛離港口》
（*Steamboat off a Harbour's Mouth*），一八四二年

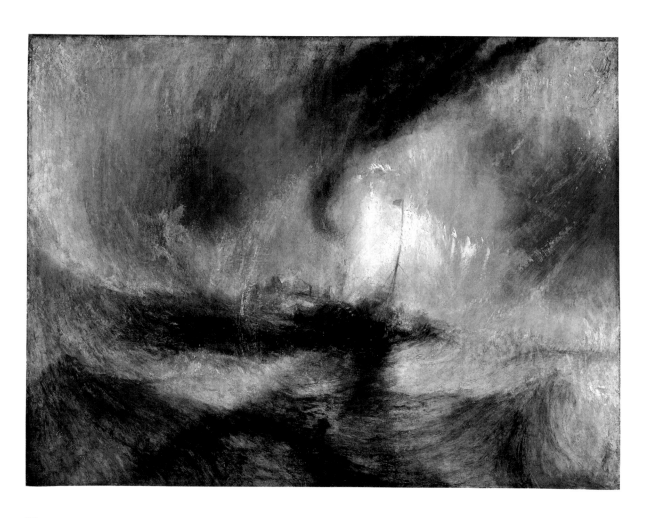

失焦

這 張畫的藍本是某張模糊的照片——攝影師在拍攝時移動了。里奇特（Gerhard Richter）刻意選用該照片，想在靜止畫面中呈現動態。

這張畫不太容易看得懂，幾乎像是一般靜物畫的相反，因為畫中的四位人物看起來好像同時出現在不同地方。

里奇特《旅行社》（*Reisebüro*），一九六六年

沒半點模糊之處！

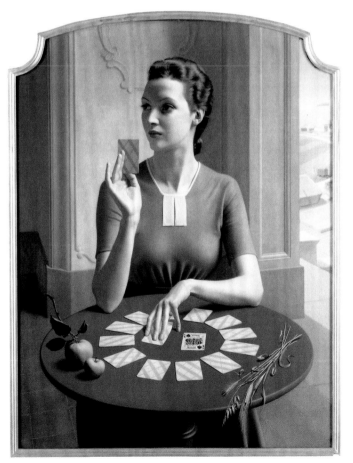

畫 家法蘭頓（Meredith Frampton）這幅作品把所有的細節都交代得一清二楚，精確到一絲不苟。在他的時代，寫意奔放的畫法是比較流行的作風，但法蘭頓卻不想跟隨潮流。他的每一筆都非常細小，你幾乎看不見筆觸，處理陰影時也很細膩，所以畫面看起來柔和而寫實。你覺得這張畫看起來像照片嗎？

法蘭頓《講求耐心的牌局（瑪格麗特·奧斯丁——瓊斯小姐）》（*A Game of Patience〔Miss Margaret Austin-Jones〕*），一八八六年

你有看到很多小黑點點嗎？

IMAGINE

想像你身邊的
一切都充滿點點！

藝術作品裡有很多的點點！

　　藝術作品裡有很多的點點！到處都看得到，不論是印刷作品上的小點點、畫上去的**大點點**，還是**立體的球狀點點**，都很常見。有些藝術家還會使用畫素，也就是電腦、電視螢幕上組成畫面的微小點點。

　　有點點的藝術作品中，最知名的可能是**點描畫派**，點描派畫家只用筆尖來作畫，比如秀拉、西涅克（Paul Signac）等畫家。他們發現，大量的小點點組成的畫面，可以創造出**漸變的光影與色調**。

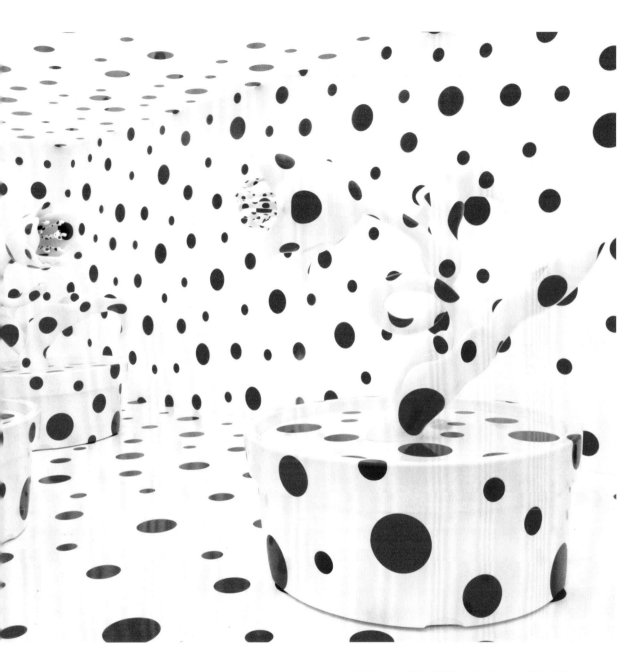

草間彌生《以我對鬱金香所有的愛,不斷祈禱》(*With All My Love For The Tulips, I Pray Forever*),二〇一二年

藝術家草間彌生的**眼裡**真的都是**點點**。她從小時候開始就有許多幻視經驗,幻覺所見通常都是點點。她的作品則讓人們看見她眼中的世界是什麼模樣。這張照片帶給你什**麼感覺**呢?草間彌生說,她的作品能讓人感到**積極又有活力**。她的作品包含充滿點點的畫作、拼貼、雕塑、裝置藝術等,非常喜歡使用明亮的色彩。

這幅畫是不是掛反了?
詳見六十頁

點上加點

一八八六年，秀拉與友人西涅克發明了新的畫風。多數的畫家會在調色盤上調和出想要的色彩，他們則採用細小的筆觸，畫下有顏色的點點，每一點都是未經混合的純色。秀拉發現，如果後退幾步來看這樣的畫，人眼會自行調和顏色。這種畫風被稱為點描派，因為顏色都是用點點組成的。你看這幅畫，沒有強烈的線條，只有點點，感覺起來是不是頗為柔和？

秀拉《撲粉的年輕女子》（*Young Woman Powdering Herself*），一八八九年 — 九〇年

這些 點點 是不是在動？

看著萊利（Bridget Riley）這張作品，你有什麼感覺？是畫面在動，還是你本人在動？

一九六〇年代，萊利開始創作能讓人產生錯覺的作品。這類的藝術創作被稱為「錯視藝術」，來自視覺上的錯覺。錯視藝術的重點不在於看見了什麼，而是我們如何理解畫面，原理跟幾何學、形狀、顏色、紋樣有關，也就是我們如何理解眼睛看到的影像。所以，你看到這個作品時，可能會覺得這些點點在移動，而事實上並非如此！

萊利《暫停》（*Pause*），一九六四年

點點消失了！

美國藝術家李奇登斯坦（Roy Lichtenstein）也受到點點藝術的啟發。他是波普藝術運動的一分子，創作出許多大型卡通畫，看起來像是來自一九四〇、五〇年代的巨型印刷漫畫。

李奇登斯坦的作品有印刷漫畫的風格，以點點的間距來營造出不同的顏色與色調，或密集或疏離。如果你把這張畫放到遠處再來看，你還能看見其中的點點嗎？

李奇登斯坦《搞不好》（M-Maybe），一九六五年 [圖中文字：搞不好他生病了，沒辦法出門呀！]

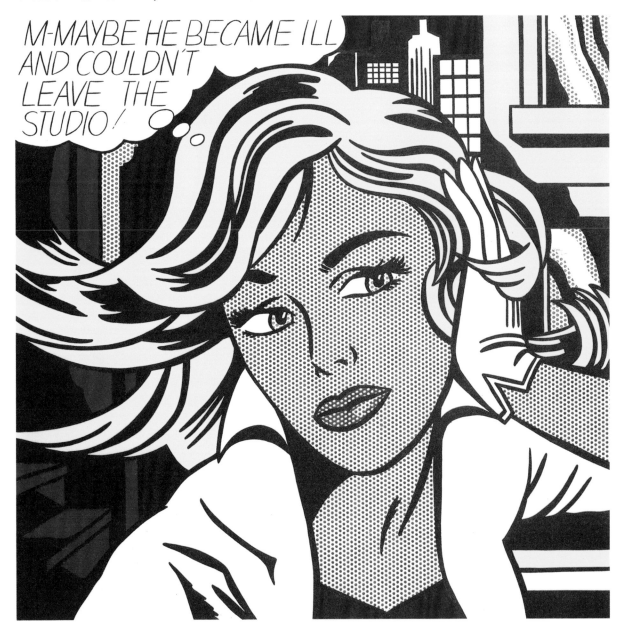

這畫完了嗎？

要判斷一件作品是否已經完工，不見得是容易的事。

有時候藝術家還沒把作品完成，而後來的人們卻把它當作成品來欣賞。有些藝術品則看起來就像是沒做完，但是其實已經完成了！

從十六世紀初開始，直到今天，有很多藝術作品看起來就像是還沒完成。

看看這幅畫中的人物
聚合的方式

達文西畫下這張素描，迄今已超過五百年，他使用炭筆、黑白粉筆在八張紙上作畫，再把紙黏在一起。

這張畫可能是某張畫的草圖，他沒機會畫出成品，或者該畫如今已經佚失。不過到了今天，人們在觀賞這幅畫的時候，都是以獨立作品看待之，來自天才畫家的大作。

你看畫中的光影色調變化，還有衣服上的皺褶，細膩度驚人！

達文西《聖母子、聖安妮與施洗約翰》
（*The Virgin and Child with St Anne and St John the Baptist*），一四九九年 ── 一五〇〇年

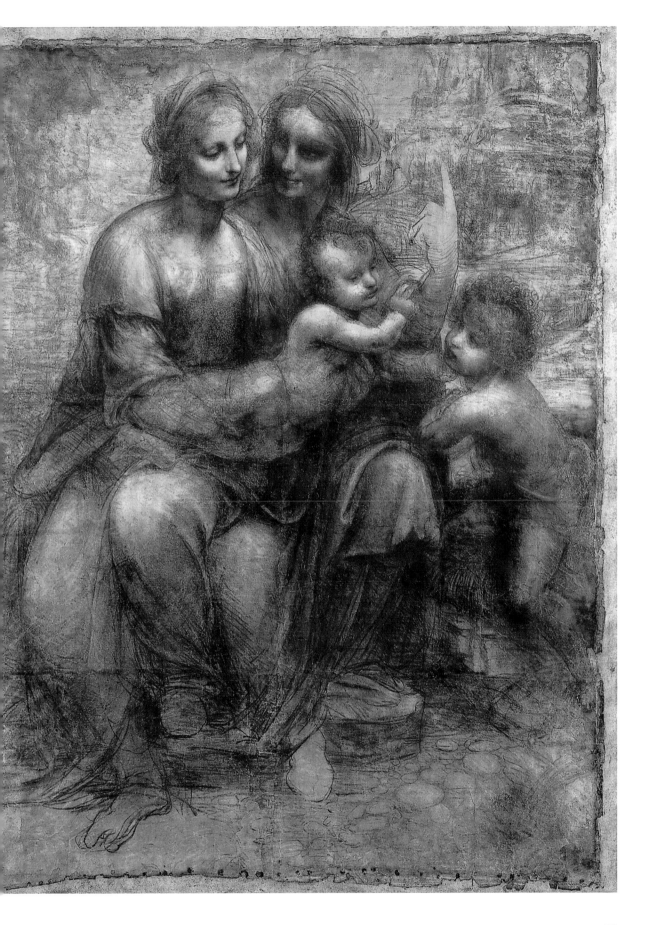

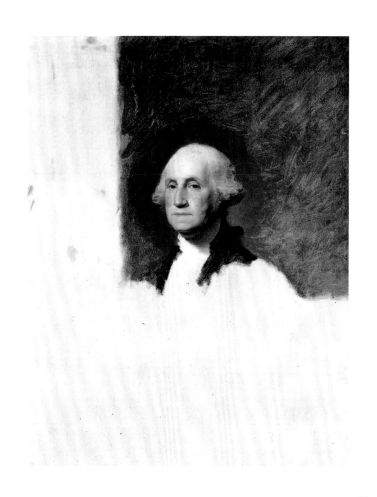

你看得出他是誰嗎？

畫家斯圖亞特（Gilbert Stuart）在十八世紀初畫下了這幅美國總統肖像，刻意不把作品畫完。

當時距離攝影技術問世還早得很，斯圖亞特深知，一旦他把這幅畫畫完，總統就會想要擁有這幅畫，但要是他不畫完，他就可以保留這張畫，讓他記得華盛頓的長相。雖然這幅畫沒畫完，到了今天卻成為了知名肖像畫。一元美鈔的設計採用了這張畫，已經流通超過一世紀還未曾改版！

斯圖亞特《喬治·華盛頓》（George Washington），一七九六年

下面有什麼？

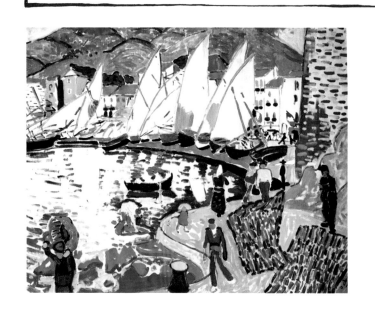

這張畫並未完工，但是當時的人以為已經是成品了。畫中的船帆還沒有上顏料，看得見畫布本身。畫家德蘭（André Derain）是故意這麼做的。他想要在畫中呈現畫布，因為畫布的材質跟船帆一樣。另一方面，他覺得如果把整張畫畫滿，作品會看起來很無趣，但要是他用塊狀的筆觸來畫，畫面就會看起來生動。

德蘭《乾燥中的船帆》（The Drying Sails），一九〇五年

這件作品永遠不會有完成的一天！這座糖果山見者有份，來參觀美術館的遊客都可以拿。一天過去之後，這堆糖果可能又是補貨重新堆好的新糖果山。

這件作品可以被看作是呈現分享的好處與壞處。分享帶來友誼，但我們也可能因此被別人傳染感冒！

人人皆平等，就像這些包裝亮麗的糖果。這件作品讓人思考人生，人生總是變化不斷，就像這座糖果山。

剛賽拉－妥瑞斯（Felix Gonzalez-Torres）《無題（當今的美國）》（*Untitle〔USA today〕*），一九九〇年

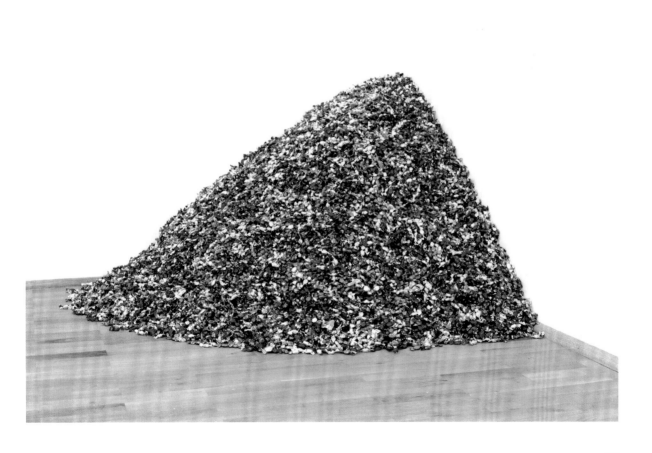

這到底是什麼？

有些藝術作品讓人搞不懂自己到底是在看什麼。

　　藝術家可以在作品裡改變物體或人物，讓內容變得**難以辨識**。藝術家也可以創作出完全是憑空捏造的內容，跟我們身處的世界一點關聯也沒有。這類的藝術被稱為**抽象藝術**。就連專家也可能會搞不懂。有些抽象藝術作品即使**被掛反了**，也不會有人發現！抽象藝術家認為他們不需要模仿世界上的事物，而能隨心所欲地捏造作品內容。

WHERE
小丑在哪裡？
提示：他拿著吉他，
有八字鬍與下巴鬍鬚，
戴帽子，持菸斗

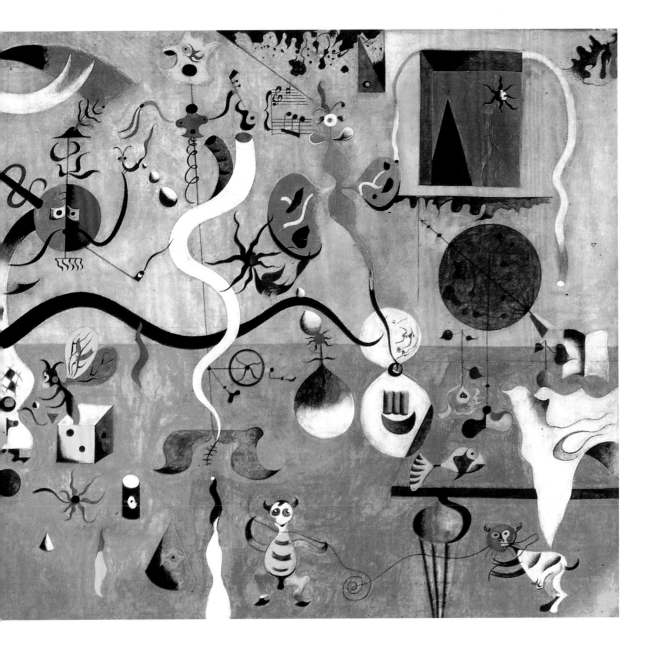

米羅《丑角的狂歡》（*The Harlequin's Carnival*），
一九二四年 —— 二五年

世界上第一位抽象藝術家決定要畫跟現實世界完全無關的形狀與顏色。而像米羅（Joan Miró）這樣的藝術家，在作畫時則**不帶任何意識**，意思是說，他在畫畫時並沒有在思考作品。

米羅在創作時會進入某種**恍惚**狀態，雖然他知道自己在做什麼，卻像是在夢遊一般。他的作品雖然是抽象藝術，但是其中的奇形怪狀，對米羅而言卻是有意義的。

這件作品到底是好還是不好？

詳見八十頁

飛天魚！

考爾德（Alexander Calder）創作立體的「空間繪畫」，他以特別方式的彎折鐵絲，組成懸吊藝術裝置。

這座裝置會搖擺，在空中和緩移動，彷彿水中游魚。許多抽象藝術是以不同的形式來呈現現實世界，就像這件作品。而也有些抽象藝術是完全不想跟我們所熟悉的世界有半點關聯。

考爾德《鋼魚》（*Steel Fish*），一九三四年

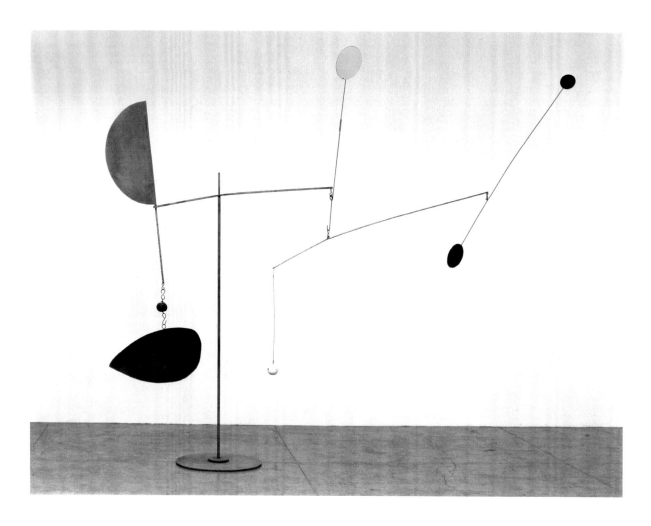

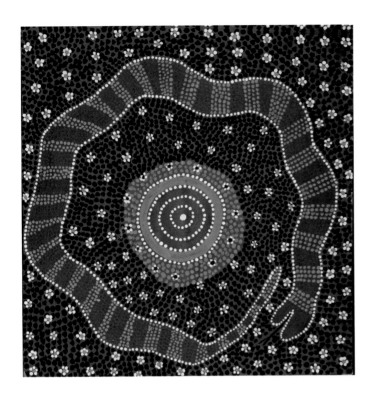

歷史謎團

澳洲原住民藝術家創作抽象藝術的歷史長達數個世紀。這些作品講述古老的信仰，所有的顏色、圖形都在訴說原住名先祖輩神秘古老故事。這些作品特意呈現扁平、紋飾般感覺，而且只會描述現實世界的事物。

捷普盧拉（Dick Tjupurrula）《水蛇提迦里》
（*Warnampi Tingari*），一九八〇年
譯注：提迦里指的是澳洲原住民在夢紀元時長途跋涉開闢荒土的祖先

這看起來像是一家人嗎？

英國藝術家何普沃斯（Barbara Hepworth）喜歡在雕塑作品中放入康瓦耳郡景色，那是她居住的地方。即使這座雕像不太像是一家人，藝術家採用她所愛的造型，以此表示家庭。

哪一個是媽媽？你自己觀察，心中就會有答案！這就是很多抽象藝術的特色，作品會讓我們想到某些事物，雖然視覺上看不見那個形象。

何普沃斯《三球體（家人）》（*Three Spheres〔Family Group〕*），一九七二年

這是不是顛倒了？

LOOK →

這樣上下
是正確的嗎？
你怎麼知道？

畢卡索與友人布洛克（Georges Braque）總是在嘗試新的作畫方法。

在二十世紀初，他倆推動了一波藝術運動，被稱為**立體畫派**。立體主義的作品會在**同一個畫面中**以**不同視角**來呈現畫中事物。

立體派畫家認為他們特殊的手法可以展現事物的方方面面，不過他們這麼做，也讓畫面變得**很難理解**！

這到底是在畫什麼？

詳見五十六頁

有些**立體派畫家**不太會在作品中給觀眾**線索**來了解內容。這幅畫來自布洛克，觀賞這幅作品就是自己**尋找線索**的過程。

布洛克以畫中的印刷字母與數字來告訴觀眾畫作應被**展示的方向**。這些字母與數字也透露出這幅畫的內容是平面的。這也是立體化派的另一個特色——明白表示這是藝術，**不屬於現實世界**。

布洛克《葡萄牙人》（*The Portuguese*），一九一一年

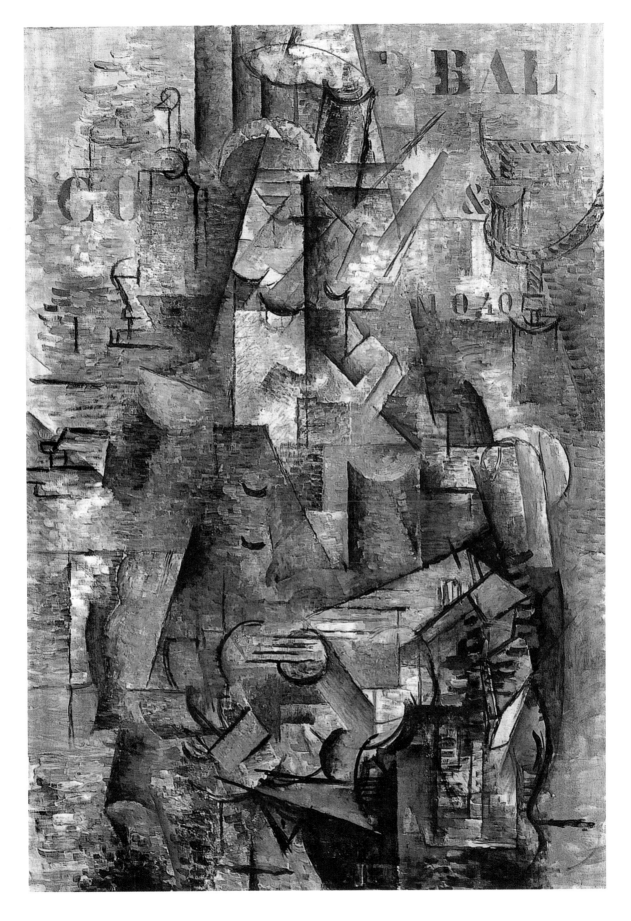

波 洛克（Jackson Pollock）在畫布上添加顏料的方式，有時用滴的，有時用甩或用潑的。首先他會在地板上鋪上一張畫布，再隨著心情，從畫布四邊傾灑顏料。既然他沒有從特定的一邊創作，畫面中的東西也沒打算成為可以辨識的內容，那還有正反上下之分嗎？

從哪邊看才對？

波洛克《滴畫之二十七》（*Drip Painiting 27*），一九五〇年

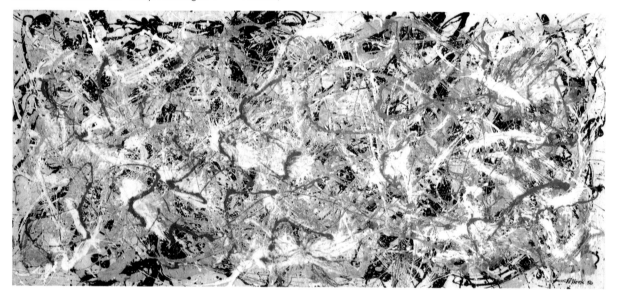

我轉！

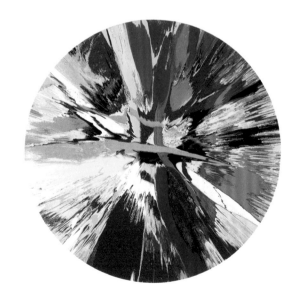

這 幅畫會在牆上旋轉，所以沒有哪一邊才是正面，也永遠不會變成反的！

西斯特（Damien Hirst）從兒時看過的簡易繪畫技巧電視節目中汲取靈感，創作出自己的旋轉繪畫，告訴人們：在藝術裡畫技不比概念重要。

西斯特《漂亮、愛、哇、眼睛跑到頭頂上與啪嗒啪嗒畫》
（*Beautiful, amore, gasp, eyes going into the top of the head and fluttering painting*），一九九七年

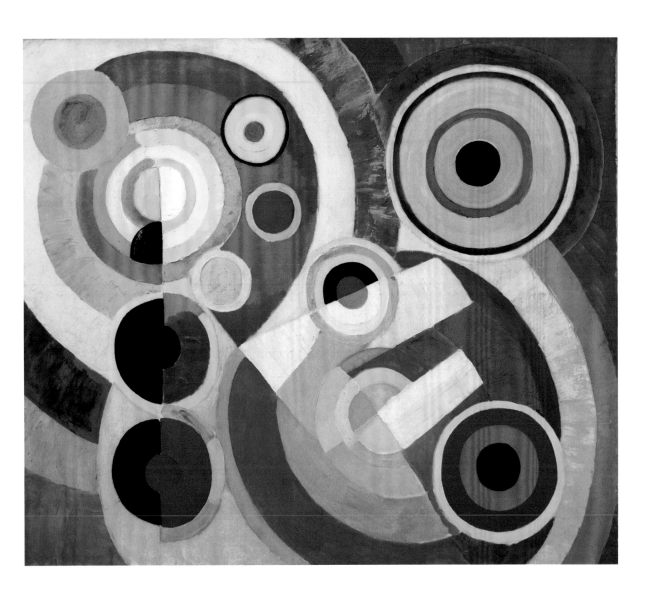

法國畫家德勞內（Robert Delaunay）以鮮豔的色彩畫出各種圓圈，創造出律動感。大膽的形狀與強烈對比的色彩，畫面張力滿滿。有些人甚至覺得，德勞內的作品帶來的是沒有聲響的音樂呢！

試試看長時間看著這幅畫，你是否感覺到圓圈彷彿跳起舞來？你可以想像這幅畫的聲音應該是怎麼樣的嗎？這幅畫有正反上下之分嗎？

你看得到節奏嗎？

德勞內《節奏，生活的喜悅》（Rythme, Joie de Vivre），一九三一年

啊就很怪啊！

你能找出這幅畫裡
有多少蔬果花卉嗎？

四百多年前的畫家阿爾欽博托（Giuseppe Arcimboldo）的創作極具**原創性**，而這幅畫是他畫的皇帝肖像畫！

他以古羅馬神祇之名，將作品命名為《維爾圖努斯》（Vertumnus，四季之神）。當時蔬菜水果是**昂貴之物**，所以蔬果**象徵著皇帝為人民積聚的財富**。阿爾欽博托所有的畫作都有**不太尋常**的元素，比如蔬菜、水果，甚至還會有廚具。這些作品中蘊含的**謎題與特異程度**，令同時期的人著迷不已。

藝術作品也可能很怪。可能會讓你覺得很鳥、很難懂，甚至很恐怖！

這是因為許多藝術家在創作時會以不尋常的方式探索、表達。有些藝術家的作品是給觀眾的謎題，有些藝術家的作品看起來很奇特，讓人以不同的**角度**去思考，也有些作品看起來宛若夢境，也可能像是夢魘。

為什麼總是有水果？
詳見三十六頁

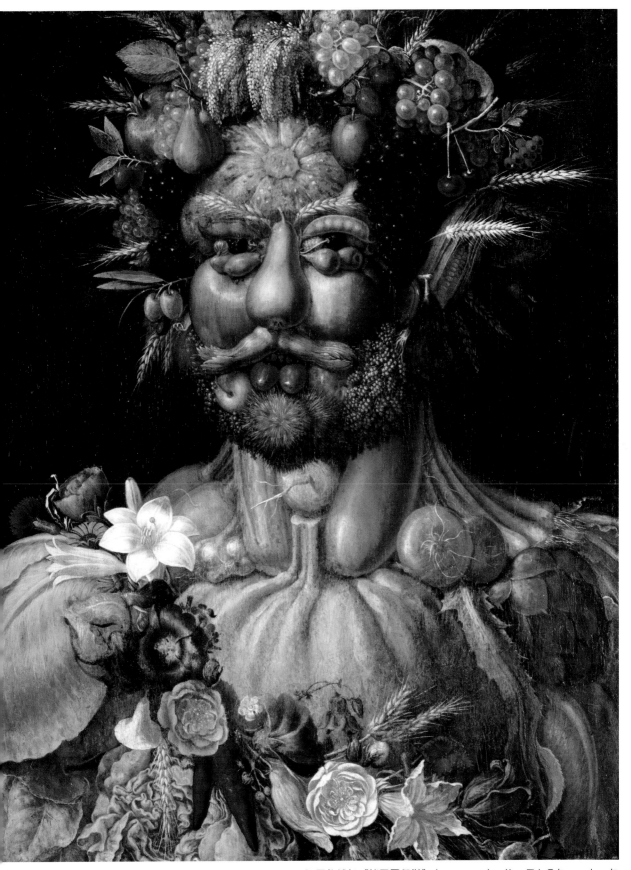

阿爾欽博托《維爾圖努斯》（*Vertumnus*），約一五九〇年 ── 九一年

千萬別拿這個來喝茶！

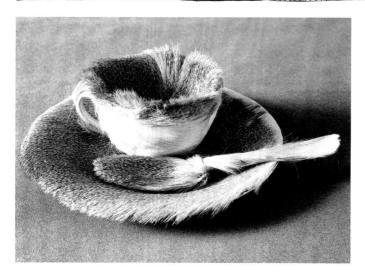

茶杯、茶盤與茶匙上滿是毛毛？這確實滿怪的，不過也是可能會出現在夢境裡的東西吧。

奧本海姆（Meret Oppenheim）想要創造出人意表的作品，讓觀眾大感驚訝。她是超現實主義浪潮的一分子，時常在作品裡探索夢境、潛意識思想等主題。

奧本海姆《物體》（*Object*），一九三六年

飛行火車？

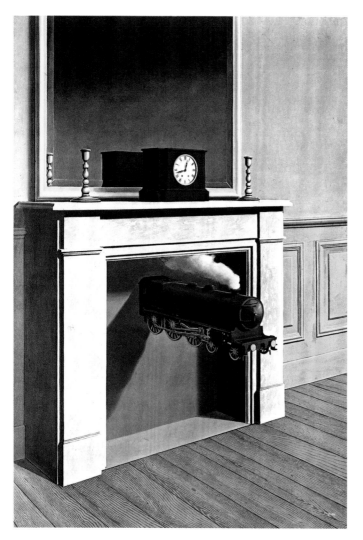

超現實主義的藝術家對潛意識的領域很感興趣，也就是大腦存放記憶的部分。這幅畫內容安排得很詭異，東西的尺寸不對勁，也不該出現在這種場合。

這幅畫是設計來掛在樓梯底端的牆上，所以路過的人會覺得火車看起來像是朝自己開過來。畫家馬格利特（René Magritte）想表達的是，不論畫中的事物看起來有多逼真，都不過是假的，而藝術作品中可以發生的事情，現實生活中是不可能存在的。

馬格利特《被刺穿的時間》
（*Time Transfixed*），一九三八年

斯米爾德（Berndnaut Smilde）的作品是在房間裡造雲，他使用特殊設備來製造充滿戲劇感又寫實的雲朵。

每一朵雲都各有特色，而且過一陣子就會消失不見。所以斯米爾德把雲拍了下來。

他想要創造出介於現實與偽裝之間的藝術，他的作品看起來像是真實雲朵，在天空中飄著，蓬鬆柔軟，規模卻小得多，還在令人意外的地方飄蕩。

要怎麼在房間裡放一朵雲？

斯米爾德《杜蒙特雨雲》（*Nimbus Dumont*），二〇一四年

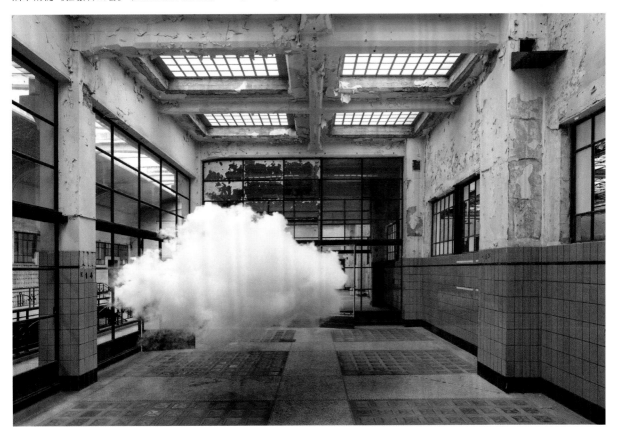

藝術家會互相抄襲嗎？

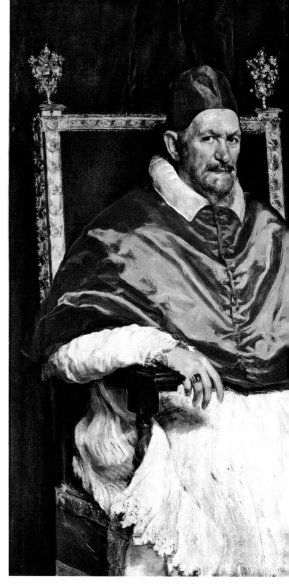

維拉斯奎茲《教宗諾森十世》(*Pope Innocent X*)，
一六五〇年

在學習成為藝術家的過程中，臨摹別人的作品是很常見的練習方式。

不過，一旦真正成為藝術家之後，自己的作品就需要有更多**原創性**。

許多畫家會採用其他畫家的概念來創作自己的作品，他們在創作時可能會改變畫風，也可能採用同樣的**構圖**或**安排**，搭配不同的**主題**。偶爾會有些「臨摹複本」變得跟原作一樣**知名**。有些藝術家的**靈感**來源不一定是藝術作品，而是電視或報紙。

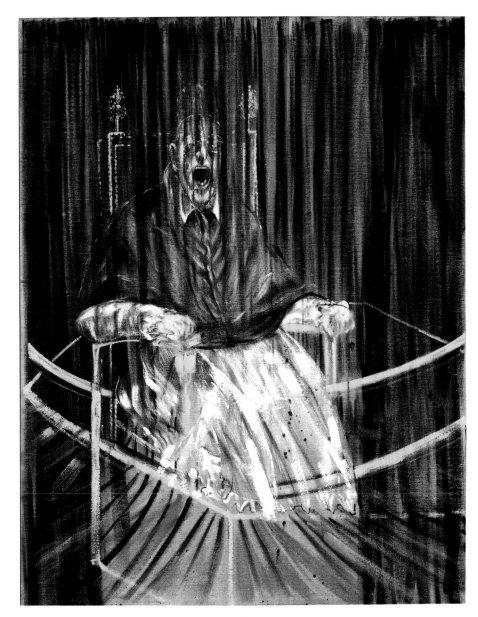

培根《以維拉斯奎茲的教宗諾森十世為本的習作》（*Study after Velázquez's Portrait of Pope Innocent X*），一九五三年

法蘭西斯‧培根（Francis Bacon）以維拉斯奎茲創作的教宗諾森十世肖像畫為本，畫下了**許多變化版**作品，雖然他根本沒親眼看過原作。

培根的教宗肖像畫經過**扭曲**，他讓主角帶有透明感，彷彿置身於一個玻璃盒中，正在**放聲尖叫**。

WHAT
兩張畫之間的
差異與共通點
是什麼？

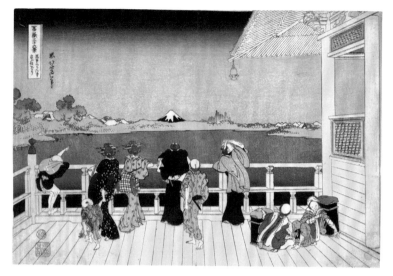

葛飾北齋《五百羅漢寺榮螺堂》，為《富嶽三十六景》系列作之一，
約一八三〇年 — 三三年

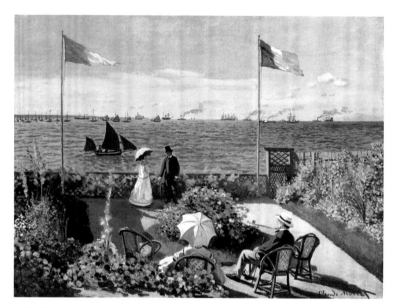

莫內《聖阿德列斯的陽台花園》（*Garden at Sainte-Adresse*），一八六七年

莫內非常鍾愛日本畫家葛飾北齋這張版畫。在當時，許多法國印象派畫家都對日本藝術深感興趣，他們喜歡日本藝術簡潔的構圖、平面式的色調與流暢的線條。

在葛飾北齋的版畫裡，亭裡的人遠眺富士山，莫內在畫阿姨的花園時，也採用類似的構圖，人物與海上船隻的距離，就跟葛飾北齋畫中的人物與富士山的距離一樣。

<div style="vertical">JAPAN 從日本到法國 FRANCE！</div>

安迪·沃荷認為人們太過關切明星了，他覺得報紙、電影、電視促成了這種現象。影星瑪麗蓮·夢露於一九六二年逝世，沃荷在那之後創作了二十多幅有她的版畫作品，全部採用同一張電影劇照。

沃荷的版畫有一半是鮮豔的顏色，一半則是黑白，意味著生與死。

他在作品裡重複排列同一張照片，呼應媒體對瑪麗蓮·夢露執著甚深。

有名
得要命

沃荷《瑪麗蓮雙連畫》（*Marilyn Diptych*），一九六二年

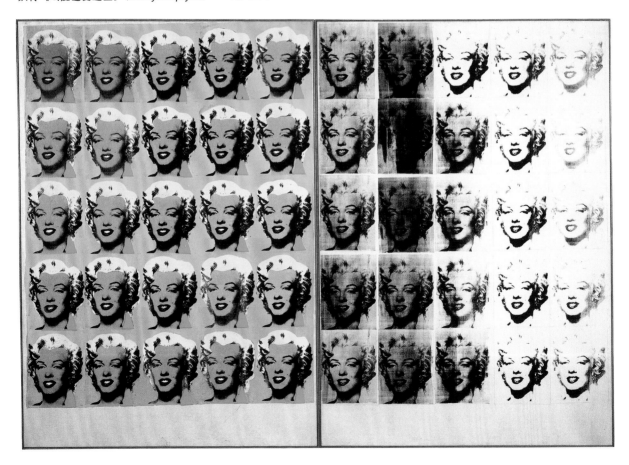

這叫我妹妹來畫也行！

HOW →

看到這張畫，
你有什麼感受？

這是有畫完嗎？
詳見五十二頁

你有沒有曾經覺得，某個作品看起來你也能做得出來？

　　有些藝術作品看似簡單至極，你可能會希望你是先想到這個概念的人。不過，通常藝術家的創作**概念**或**想法**會比作品看起來還**複雜**得多。

　　到了十九世紀末，很多藝術家認為寫實繪畫不再有意義了，世界上有了攝影機，照片可以忠實呈現任何景象。因此，藝術創作也朝**概念**發展，而較少追求表現**寫實**的手法。藝術家從各種地方汲取靈感，**孩童塗鴉**也是其一，再把自己的想法和概念凝聚在其中，不求作品看起來像現實中的實體物品。

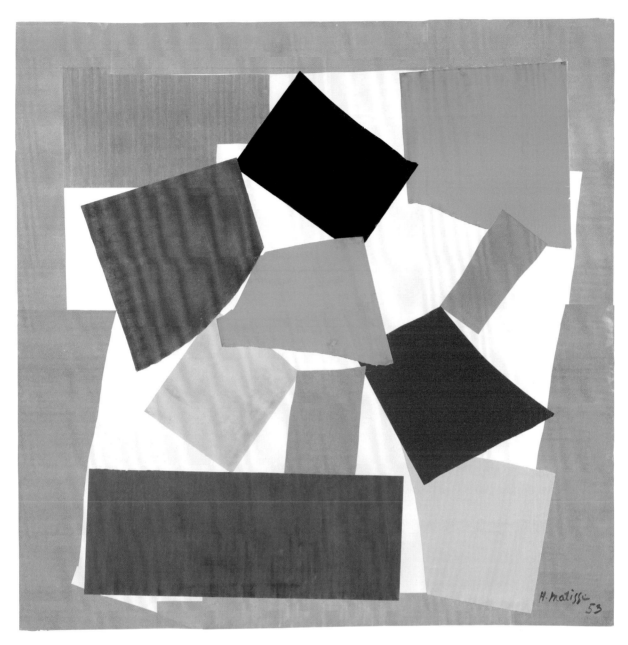

馬諦斯《蝸牛》（*The Snail*），一九五三年

　　你有沒有試過以**紙**裁成圖樣，再黏貼組成作品？**亨利·馬諦斯**在八十三歲的時候，就是以這種手法創作拼貼畫。

　　雖然畫面看起來**很簡單**，其實不然，馬諦斯對**顏色**、**形狀**、**平衡**、**比例**等元素的理解頗為深厚，也知道什麼能影響觀眾的心情。他希望作品帶來**安慰**、**平靜**、**快樂**的感覺，就像一張「舒適的扶手椅」。

法國畫家巴斯奇亞（Jean-Michel Basquiat）的作品熱情洋溢，卻不講求細膩度，就像小孩在畫畫的模樣。畫家不想炫示自己的畫功，比較想畫出自己當下的感受。巴斯奇亞的畫風強烈而熱切，色彩豐富，將凌亂的筆觸潑灑在畫布上，作品也可能看起來有點嚇人。

你覺得他有什麼感覺？

巴斯奇亞《在消防栓裡的男孩與狗》（*Boy and Dog in a Johnnypump*），一九八二年

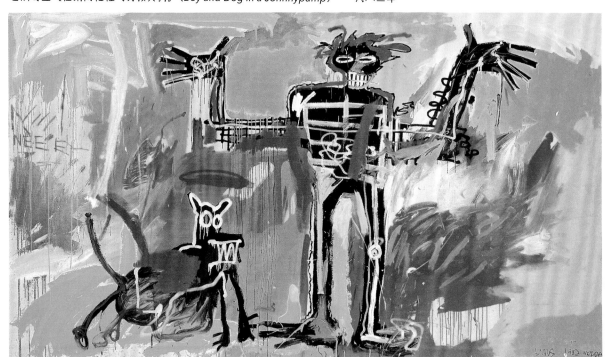

自製寵物

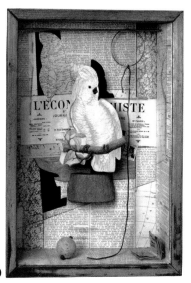

寇內爾（Joseph Cornell）以剪裁、切割來創作，他尋覓適合的物品來擺進盒子裡。他的作品充滿想像力，像是夢中的世界，讓觀眾以新的眼光來看待熟悉的事物。

這個作品會讓你想到什麼呢？寇內爾想到的是自己的童年，小時候常常在寵物店看到展售中的異國鳥類。

寇內爾《給胡安·格里斯的鸚鵡》
（*A Parrot for Juan Gris*），一九五三年 — 五四年

有千百個迷你陶土雕像，擠滿美術館的地面，遠遠地正對著你。這件作品來自雕塑家果慕利（Antony Gormley），每一尊陶土雕像都是手掌大小，造型實在簡單，看起來幾乎像是任何人都能捏出來的作品。

不過，作品背後的概念卻一點也不幼稚。這些陶土雕像會讓人想到世界上共同生活的每一個人。

果慕利《歐洲田野》，展覽現場畫面，德國基爾美術館
（Kunsthalle zu Kiel），一九九三年

你看得出這些東西是什麼嗎？

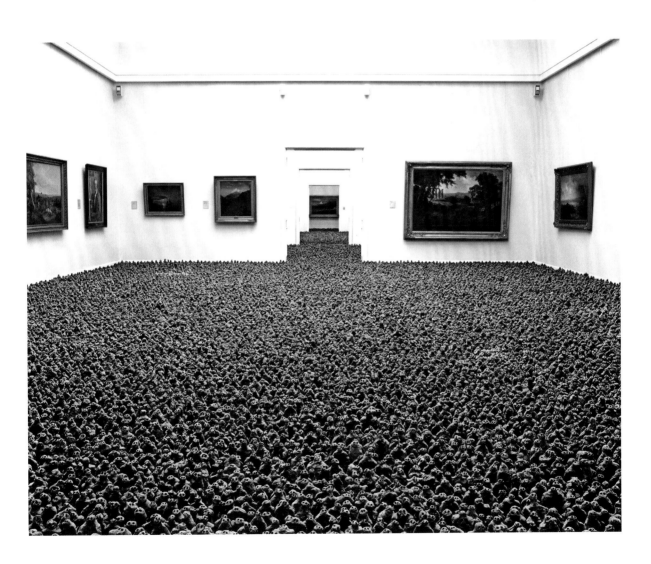

為什麼藝術品那麼貴？

REALLY? →

真假！
這幅畫在
一九八七年創下
最高的私藏拍賣價！

有些藝術品價值上千萬，有些卻一文不值，真的很瘋狂！

為什麼呢？端看大家想要某件藝術品到什麼程度，而該作品的稀有程度又如何。隨著時代轉變，任何一位藝術家或任一種藝術風格都有可能會成為主流，也有可能會退流行。

今天，人人都知道梵谷的大名，他的畫可以賣出上百萬的價格，但是他**在世時**成功出售的作品只有一幅。要到他去世之後，人們才開始渴望得到他的作品。藝術家之死通常會讓他們的作品**更有價值**。

梵谷很常畫向日葵。這幅作品是他為自己的客房繪製的，當時他邀請**高更**來同住。兩人共同生活的日子在一場**爭執**中畫下終點，高更離開了，而梵谷割下自己**耳朵**的一部分。這幅畫背後的**故事**也讓畫作的**價值**更高。

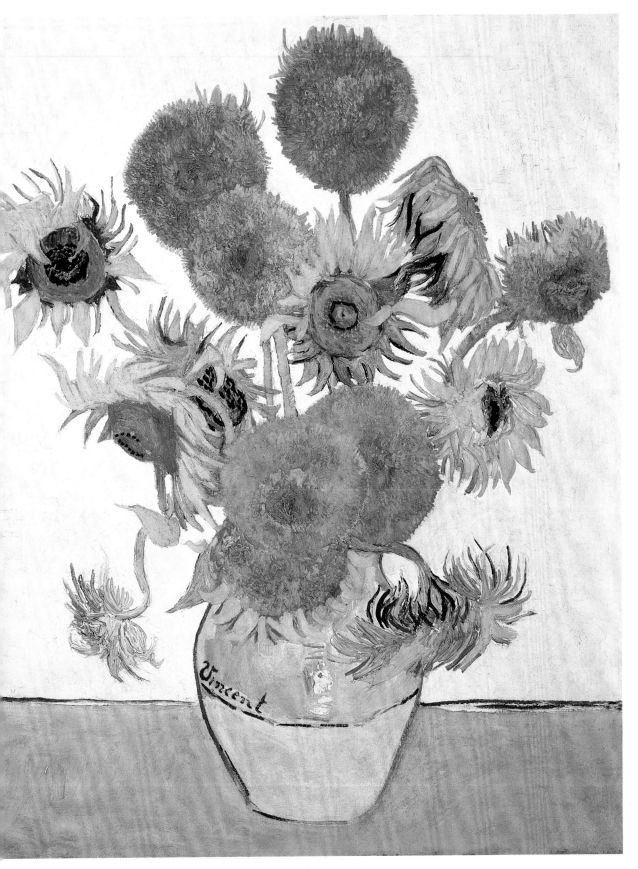

梵谷《向日葵》（*Sunflowers*），一八八八年

你知道班克斯這位藝術家嗎？他是街頭塗鴉藝術家，總是趁著別人不注意，在牆上、人行道上作畫。他的作品會讓人思考世界上正在發生的事情，具有深意又栩栩如生，深得人心。很多人想要擁有他的作品，也願意付出大把鈔票。不過，要怎麼做才能擁有一幅畫在建築物或人行道上的畫作呢？

班克斯有時候會出售作品，偶爾也會舉辦展覽，但是他的作品還是很難取得——而且貴得很。

班克斯《倫敦的女傭》（*Maid in London*），二○○六年

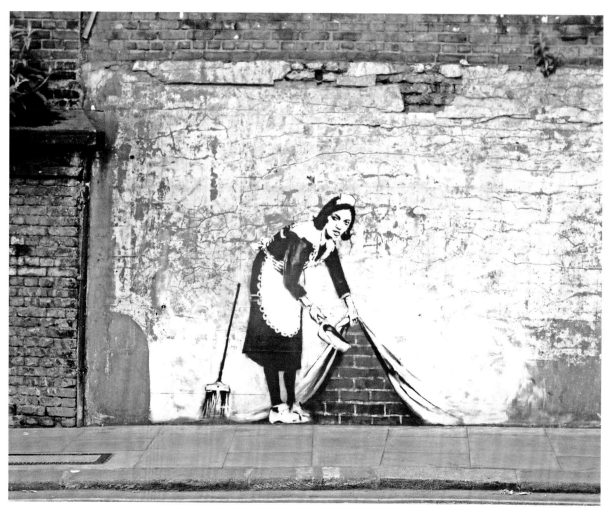

無價之寶！

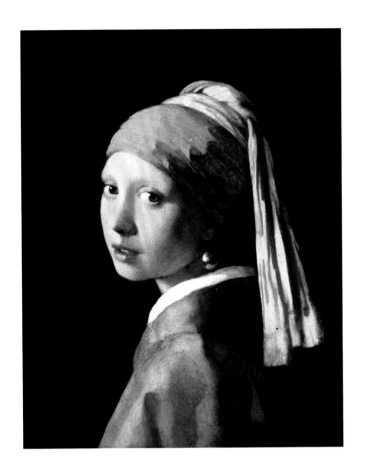

有些作品的價值太高，甚至沒辦法估價，是無價之寶！維梅爾的作品就有這般價值。

維梅爾在世的時候畫下的作品並不多，他作畫方式謹慎、速度緩慢，又採用昂貴的顏料。如今這幅肖像畫的價格之高，有時被戲稱為「荷蘭蒙娜麗莎」。

沒有人知道畫中少女的身分，不過她那雙大眼睛與閃閃發光的珍珠耳環，展現出維梅爾特有的光影畫技。

維梅爾《戴珍珠耳環的少女》（*Girl with a Pearl Earring*），一六六五年

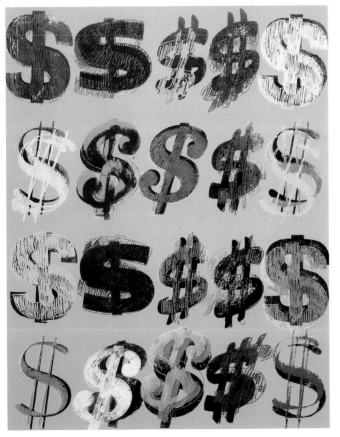

是錢還是藝術？

安迪・沃荷的版畫印刷上有顏色多變的美元符號，而他印版畫作品就像在印鈔票。沃荷對於人們的消費與衡量價值的方式深感興趣，他覺得自己只是複製錢的符號，就可以製造出高價作品，真的很神奇！

沃荷《美元符號》（*Dollar Signs*），一九八一年

所以這是好作品還是爛作品？

在畫布上潑顏料的畫，跟幾百年前的寫實畫作一樣好嗎？

有時候藝術作品讓人難以理解，不走寫實風格的作品尤其如此。

自十九世紀末起，藝術家開始創作**抽象藝術**，也就是看起來不像我們現實生活所見所聞的內容。他們運用**不尋常的材料、顏色、形狀、形式**來創作，想要嘗試不同的藝術，而且測試人們對作品的反應。

這也改變了人們用來評斷藝術好壞的觀念。

WHERE →

天空中剛燦開的煙火，你能指出有哪幾處嗎？

惠斯勒（James Abbott McNeill Whistler）想在畫作中呈現在霧氣瀰漫的夜晚看見煙火的氛圍，而不想呈現寫實的細節。

藝評家羅斯金（John Ruskin）**大感震驚**，認為這不是「正經的藝術」，稱惠斯勒此舉是「在大眾臉上潑顏料」。

當時的人們聽從羅斯金的觀點，認為惠斯勒這件作品是垃圾。不過，**觀點會隨時代改變**。惠斯勒在今天的人們眼中，是位了不起的藝術家。

惠斯勒《黑色與金色的夜（墜落中的火箭）》（*Nocturne in Black and Gold* 〔*The Falling Rocket*〕），一八七五年

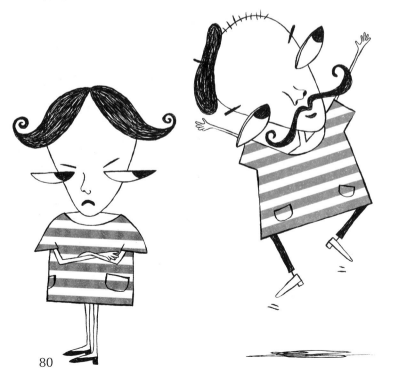

80

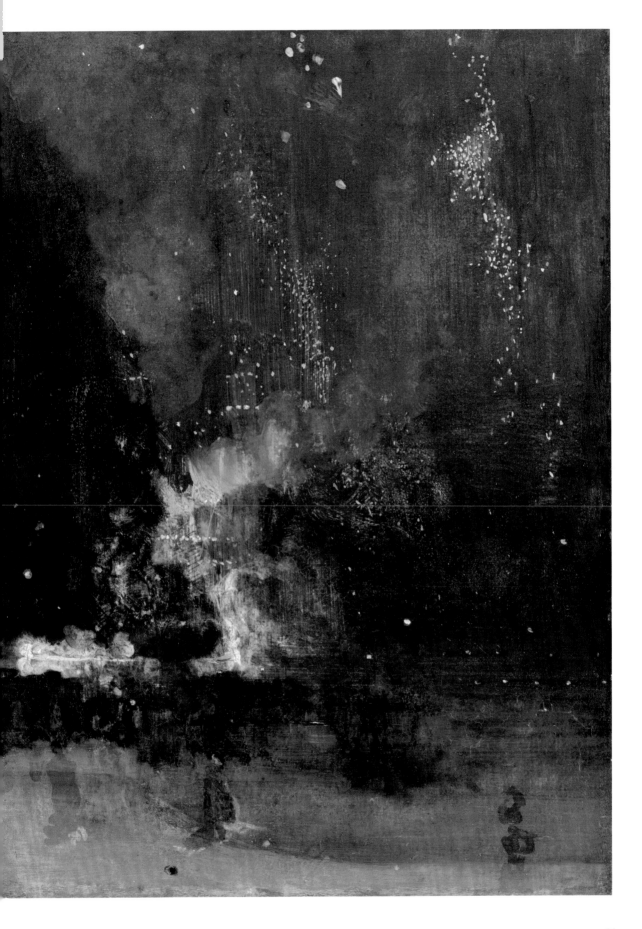

法國畫家亨利‧盧梭（Henri Rousseau）的叢林畫作看起來一點也不寫實，所以不算是好的畫作嗎？

盧梭藉由模仿書本裡照片自學繪畫，畫中的野林、植被是他研究了盆栽的畫法後，特意放大入畫的。他簡化了老虎的畫法，又將每一片葉子都畫出來，畫作因此有種扁平感，像拼貼作品，沒有視角，也不寫實。畫中豐富的顏色、明暗區塊，也加強了不真實的效果。

盧梭簡化的風格讓畢卡索頗受啟發，這類風格被稱為「樸素藝術」，或「素人藝術」。

你想像中的叢林是什麼樣子？

盧梭《驚喜！》（*Surprised!*），一八九一年

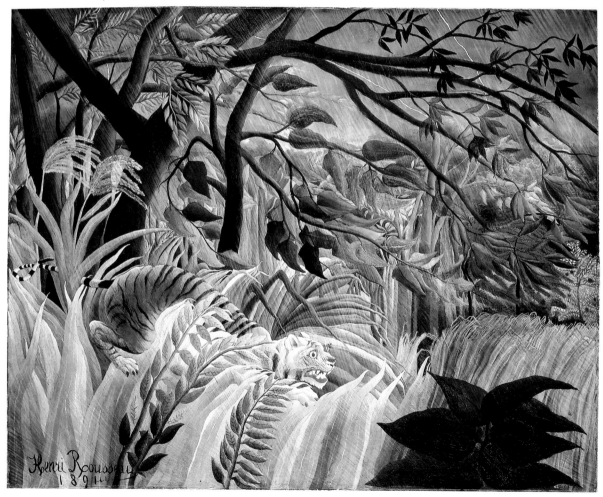

這是繪畫還是彩繪玻璃？

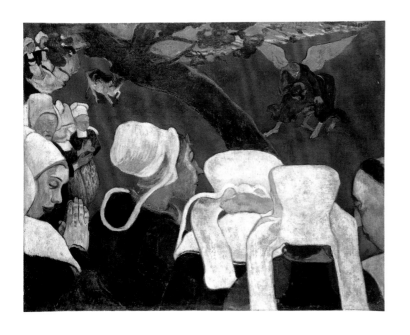

高更相信，人們看到他的作品時，應該不需要太費心思考也能理解內容，所以他採用強烈的顏色與形狀來營造氛圍。他的畫作看起來像是繽紛的彩繪玻璃藝術。一開始人們很討厭這種風格，覺得不寫實，不過現在高更的作品受到許多人喜愛。

高更《佈道後的異象》
(*Vision After the Sermon*)，一八八八年

但這是馬桶欸！

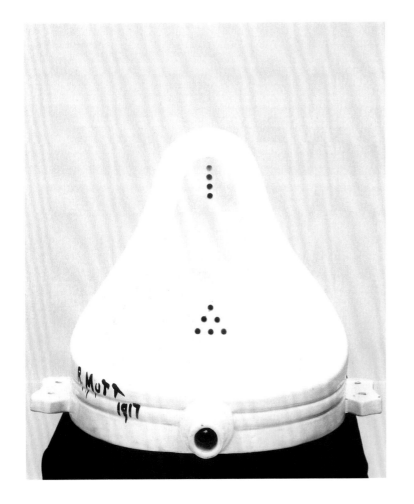

怎麼會有人把馬桶當作展品，還敢說是藝術作品？杜象（Marcel Duchamp）就在一九一七年幹過這種事。當時看到這件作品的人都嚇傻了。

杜象的論點是藝術家不需要特別做出東西來展覽，藝術的重點應在於概念本身。他希望人們可以用新的眼光來看東西，尤其得要重視原創概念超過創作技巧。

杜象《噴泉》(*Fountain*)，一九一七年

藝術品是給聰明的人看的嗎？

FIND →

找找看，
這裡有個小飾品
是十字架上的基督。
這表示畫中兩人是
天主教徒。

有些人認為，要夠聰明才能理解藝術作品。

也有人認為藝術作品能讓人變聰明。不過，大致上你只是需要知道該在作品裡注意什麼東西。

如果作品的年代久遠，我們或許不能辨識出畫面中的事物。有時候你只是需要仔細觀察，試著揣摩藝術家可能想要表達的意思。許多作品都留有線索，幫助觀眾理解畫中的內容。有些作品甚至是畫來教育觀眾的。

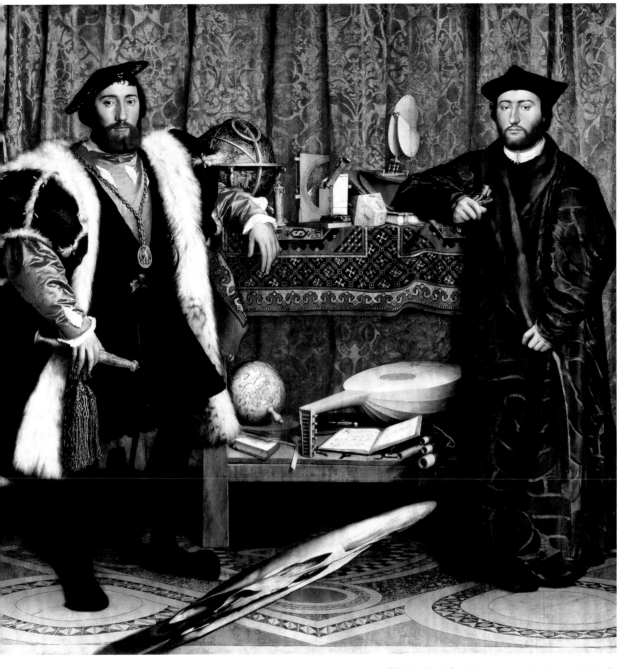

小霍爾班《大使》（*The Ambassadors*），一五三三年

這幅畫是**越鑽研越能看出門道來**。你看看兩人之間有什麼東西，地球儀與星象儀告訴我們這兩人旅行經驗豐富、**教育水準高**。

地板上還有個壓縮過的**骷髏頭**。你把左眼湊近這幅畫，就可以看見它。小霍拜爾（Hans Holbein the Younger）想要提醒我們，人生須臾即逝。

見識一下諕異的作品！詳見六十四頁

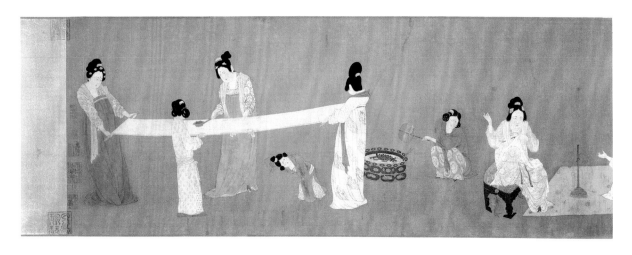

《搗練圖》，公認為宋徽宗之作，十二世紀早期。

要怎麼學會古老的技術？

　　這幅精緻的畫作來自古代中國，描述仕女搗練，也就是將生絲製成的織物「練」捶打成可以製作衣裳的材料。這種古老的技藝少有人知，不過要是你研究這幅畫，就能學到作法。這類的畫作就像詳細的流程圖。

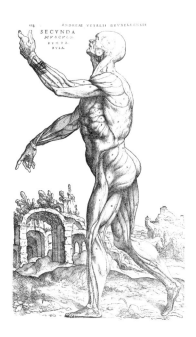

維薩里（Andreas Vesalius）是醫師也是插畫師，他在一五四三年為許多醫書繪製插圖，供同儕研究。他解剖人體來研究器官，確保自己的圖畫是正確的。

　　在他之前，人們透過解剖動物來學習人體構造，並不解剖人體。在當時，這些插圖是革命性的成就！

維薩里《人體結構七書》（De Humani Corporis Fabrica Libri Septem），一五四三年

你 得了解古代神話才能知道這幅畫中的故事。畫中的場面來自希臘神話，有點複雜。在當時，只有受過教育的人才知道畫中的故事與角色。緹香在作畫前也得仔細閱讀神話，才能下筆。

站在雙輪戰車上的人是酒神巴克斯，他正要跳下車去找公主阿麗雅德尼交談，也就是向遠方船隻揮手的女子，那艘船才剛剛拋下她，讓她受困島上。

你能讀出畫中故事嗎？

緹香《巴克斯和阿麗雅德妮》（*Bacchus and Ariadne*），一五二〇年 — 二三年

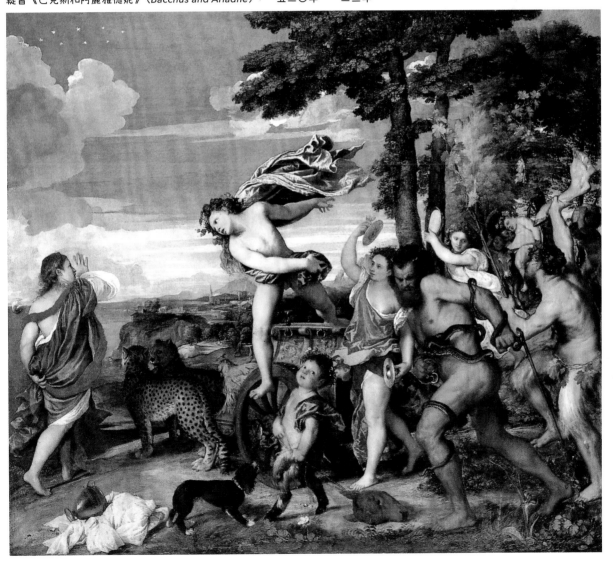

為什麼在美術館裡要安靜？

WHAT →

你覺得
這些顏色會發出
什麼聲音？

噓！安靜！藝術作品正在跟你說話！

你曾被要求在美術館裡保持安靜嗎？這是因為作品本身有很多話想說。

藝術作品充滿想法、訊息與故事，所以在作品面前保持安靜，可以幫助你專心體會作品想說的話。如果你靜靜地看，也能靠自己發現更多關於作品的事情。

康丁斯基《即興・峽谷》（*Improvisation Gorge*），一九一四年

康丁斯基（Wassily Kandinsky）認為自己的作品像**音樂**，他覺得黃色聽起來像小號，淺藍色像長笛，深藍色像大提琴，黑色則是戲劇性的停頓。他的感受一般被稱為藝術上的「**聯覺**」，也就是他可以「**看見**」聲音、「**聽見**」顏色。

這也是在美術館裡**保持安靜**的另一個好理由，你可以聽聽康丁斯基的顏色有什麼聲音。

為什麼這麼模糊？

詳見四十四頁

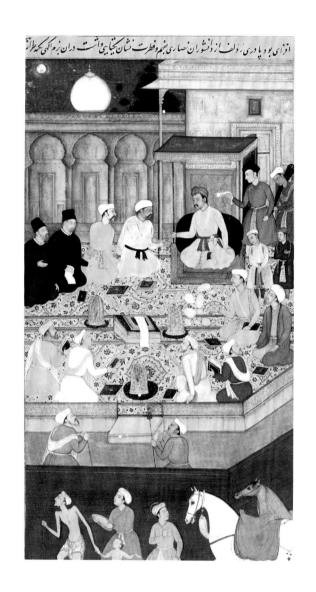

以示尊敬

這幅袖珍繪畫描述的是很久以前的蒙兀兒皇帝阿克巴建造的議事廳。

畫家那興（Nar Singh）筆下的人各自有不同的信仰，卻能和睦同席。觀看畫作的人也應該保持安靜、和平的心，表示自己尊重畫中呈現的各宗教團體。

皇帝阿克巴能聚集各宗教團體共聚一堂，是非比尋常又難以達成的事。這幅畫向皇帝致意，阿克巴創造和平的領導能力實屬難得。

那興《阿克巴宮廷裡的耶穌會士》
（*Jesuits at Akbar's Court*），約一六〇五年

你有靜靜坐好嗎？

這幅畫來自羅斯可（Mark Rothko），是畫來掛在紐約某間餐廳裡的。不過他作畫的時候決定讓這幅作品放在一個人們可以專心觀賞的地方——而不是專心吃飯或跟朋友聊天的地方。所以羅斯可把作品送給倫敦的泰德美術館，他說觀眾應該可以靜靜坐著，好好享受畫中的顏色與形狀。

羅斯可《栗紫上的紅》（*Red on Maroon*），一九五九年

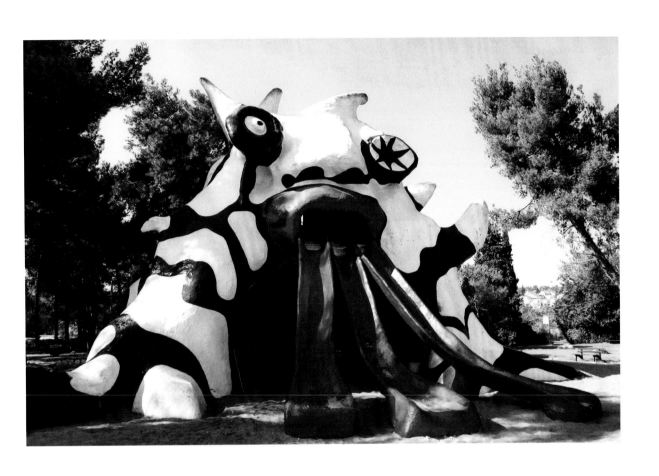

觀賞藝術的時候也不見得總是要保持安靜啦！聖法爾（Niki de Saint Phalle）這座雕塑就是特別做給小朋友的，讓他們在上面玩。這隻怪獸有三根舌頭，小朋友可以從上面溜下來。

在美術館或博物館裡可能得保持安靜，不過遇到這件室外作品時，你怎麼盡情吵鬧都可以。

聖法爾《假人》（*The Golem*），一九七二年

名詞表

抽象藝術 (abstract art) 非寫實的藝術作品——看起來跟我們日常生活的世界一點也不像。抽象藝術通常是以線條、形狀、顏色來創造氣氛。

藝評家 (art critic) 談論、寫作藝術相關事物的人,他們會評論作品的好壞。

藝術運動、風潮 (art movement) 某個特定時期的藝術風格。比如,印象派、波普藝術都是藝術運動的一種。

鑄模、模型 (cast) 放入填充物以製作雕塑品的模型。可用於製作完全一樣的複製品。

約 (circa (c.)) 拉丁文的「circa」也簡寫作「c.」,意思是「大概」,放在日期之前的話,就是「約出現該時間點」。

拼貼 (collage) 將紙張或其他素材黏貼在平面上的畫作。

構圖 (composition) 安排畫面中各個部分的方式。

概念藝術 (conceptual art) 以想像力為主的藝術,或是強調藝術家概念的藝術。

立體主義 (Cubism) 二十世紀發展出來的藝術風格,藝術家想用新的手法在平面上描繪出立體的東西。他們的作法是同時畫出人物與物品的各種角度。

形體(立體形狀)(forms〔3D shapes〕) 舉例而言,方塊是形狀,而立方體是形體;圓形是形狀,而球體則是形體。

塗鴉藝術 (graffiti art) 一九七〇年代開始發展,採用鮮豔顏色的噴漆繪畫,會畫在建築物或其他公共場所。如今也有特別為了藝廊或美術館創作的塗鴉藝術。

印象派 (Impressionism) 場景中的光線與色調稍縱即逝,印象派的目標是重現所見畫面。這股風潮約於一八六〇、七〇年代間成形。

裝置藝術 (installation) 三維空間的藝術,為特定空間設計的作品。

風景畫 (landscape) 以外頭世界為主題的作品,比如山湖河海、花園、城鎮或城市。

人體素描 (life drawing) 畫裸體。這是上百年來多數藝術學生習畫的方法。

懸掛藝術 (mobile) 垂吊型的雕塑作品,作品中的部分形體或造型能輕鬆地空中移動。

樸素藝術 (naïve art) 又稱素人藝術,看起來簡單或像孩童般的藝術風格,不過作品可能隱含額外的意涵。

敘事 (narrative) 説故事。

錯視藝術 (Op art) 抽象藝術的一種,藉由線條與紋理在視覺上產生移動的幻覺。

戶外寫生 (open air painting) 在戶外作畫,對著畫中的景觀作畫。

繪畫 (painting) 運用顏料創作於帆布、木板、牆面上的平面作品。

表演藝術家 (performance artist) 不是以雕塑或繪畫呈現作品概念,而選擇以表演方式呈現藝術概念的藝術家。

視角 (perspective) 在平面作品上呈現出三維空間的技巧。

岩雕、岩刻 (petroglyph) 在岩石上創作的繪畫,通常有數百到數千年的歷史。

畫素 (pixels) 電視、電腦螢幕上形成畫面的小光點。

點描派 (pointillism) 只用純色小點點來構成整幅畫的繪畫方式。一八八六年由秀拉與西涅克發明。

波普藝術 (Pop art) 也稱大眾藝術,以流行文化中的概念,或者大眾熟知的事物來進行創作,比如雜誌、漫畫、電視或電影。波普來自英文詞彙「流行」(popular)的縮寫,一九五〇年代開始醞釀,在六〇年代間蔚為風潮。

肖像 (portrait) 以某個人為主角的繪畫作品,可以是全身像,也可能只呈現臉部。

比例 (proportion) 事物之間,大小與距離的關聯性。

寫實主義 (realism) 繪畫風格之一,藝術家會將筆下的一切都畫得很逼真,看起來像是現實生活中的人事物。

雕塑作品 (sculpture) 三度空間藝術,以雕刻或灌模方式創作,媒材諸如陶土、青銅、大理石等。

自畫像 (self-portrait) 藝術家以自己為題的肖像作品。

靜物作品 (still life) 以不會移動的事物為主題的作品,比如傢俱、水果、鮮花等。

風格化 (stylised) 為了追求完美或與眾不同,而以不尋常的風格創作出來的作品。

主題 (subject) 作品呈現的內容。

超現實主義 (Surrealism) 自一九二〇年代開始的藝術風格,藝術家不以實體所見之物作為創作主題,反而以自身的想法或潛意識作為主軸來進行雕塑或繪畫創作。

聯覺 (synaesthesia) 有些人的五感有連動性,他們可能可以「看見」聲音或「聽見」顏色。

三維、三度 (three-dimensional) 具有長度、寬度、深度的物品,被稱為三度、3D、立體感。

色調 (tone) 因應光線強弱產生的陰影與色彩的明暗度。

二維 (two-dimensional) 沒有深度的平面,比如紙張,也稱為2D。

索引

收錄插圖清單

Dimensions are given in cm (inches); height before width.

a = above
b = below
c = centre

4a, 23b Amedeo Modigliani, *Woman with a fan*, 1919. Oil on canvas, 100 x 65 (36 3/8 x 25 5/8). Musée d'Art Moderne de la Ville de Paris **4b, 22** Sophie Taeuber-Arp, *Untitled*, 1932. Gouache on paper. Private Collection/Bridgeman Images **4c, 82** Henri Rousseau, *Surprised!*, 1891. Oil on canvas, 129.8 x 161.9 (51 1/8 x 63 3/4). National Gallery, London **6** Rembrandt, *Belshazzar's Feast*, 1636-38. Oil on canvas, 167.6 x 209.2 (66 x 82 3/8) National Gallery, London **7a** Edvard Munch, *The Scream*, 1893. Tempera and crayon on cardboard, 91 x 73.5 (35 7/8 x 29 1/8). Munch Museum, Oslo **7b** Kazimir Malevich, *Suprematist Composition,* 1916. Oil on canvas, 88.5 x 71 (34 7/8 x 28). Private collection **9** Rock painting from Utah, USA. Late Ute Indian style, c.150 CE. Natural pigments on rock. Photo © Fred and Randi Hirschmann/SuperStock/Corbis **10a** Keith Haring, *Untitled*, 1982. Acrylic on aluminium, 228.6 x 182.9 (90 x 72). Christie's Images, London/Scala, Florence. © Keith Haring Foundation **10b** L.S. Lowry, *Going to Work*, 1959. Watercolour on paper, 27 x 38.5 (10 5/8 x 15 1/8). © The Lowry Collection, Salford **11** Alberto Giacometti, *Man Pointing*, 1947. Bronze, 179 x 103.4 x 41.5 (70 1/2 x 40 3/4 x 16 3/8). Museum of Modern Art, New York. © The Estate of Alberto Giacometti (Fondation Giacometti, Paris and ADAGP, Paris), licensed in the UK by ACS and DACS, London 2016 **13** Artist unknown, *Discobolus Lancellotti,* Roman copy after a bronze original by Myron (460-450 BC). Marble, h. 156 cm (61 3/8). Museo Nazionale Romano, Palazzo Massimo alle Terme, Rome **14a** Karel Appel, *Mouse on Table*, 1971. Aluminium with automobile enamel. Private Collection/Photo Boltin Picture Library/Bridgeman Images. © Karel Appel Foundation/DACS 2016 **14b** Picasso, *Head of a Woman*, 1962. Metal, paint, 32 x 24 x 16 (12 5/8 x 9 1/2 x 6 ¼). Musée Picasso, Paris. © Succession Picasso/DACS, London 2016 **15** Henry Moore, *Recumbent Figure*, 1938. Green Hornton stone, 132.7 x 88.9 x 73.7 (52 1/4 x 35 x 29). Tate, London. Reproduced by permission of The Henry Moore Foundation **17** Piet Mondrian, *Composition with Yellow, Red, Black, Blue, and Gray*, 1920. Oil on canvas, 51.5 x 61 (20 1/4 x 24). Stedelijk Museum,

Amsterdam **18** Georges Seurat, *A Sunday afternoon on the island of La Grande Jatte*, 1884. Oil on canvas, 207.5 x 308.1 (81 3/4 x 121 1/4). Art Institute of Chicago. Helen Birch Bartlett Memorial Collection (1926.224) **19a** Frida Kahlo, *The Frame*, 1938. Oil on aluminium, reverse painting on glass and painting frame, 28.5 x 20.7 (11 1/4 x 8 1/8). Centre Georges Pompidou, Museé national d'art moderne, Paris. State purchase and attribution, 1939 (T2011.206. 48). © 2016. Banco de México Diego Rivera Frida Kahlo Museums Trust, Mexico, D.F./DACS **19b** Simone Martini and Lippo Memmi, *Annunciation with St Margaret and St Ansanus*, 1333. Tempera and gold on panel, 305 x 265 (120 x 104). Uffizi, Florence **21** *Nebamun fowling in the marshes*, Tomb-chapel of Nebamun, c.1350 BCE, 18th Dynasty, Thebes. Paint on plaster, 83 x 98 (32 5/8 x 38 5/8). British Museum, London **23** Jean Metzinger, *Table by a window*, 1917. Oil on canvas, 81.3 x 65.4 (32 x 25 3/4). Metropolitan Museum of Art, New York/Art Resource/Scala, Florence. Purchase, The M. L. Annenberg Foundation, Joseph H. Hazen Foundation Inc., and Joseph H. Hazen Gifts, 1959 (59.86). © ADAGP, Paris and DACS, London 2016 **25** Sandro Botticelli, *The Birth of Venus*, 1486. Tempera on canvas, 172 x 278 (67 3/4 x 109 1/2). Uffizi, Florence **26a** Yves Klein, *Untitled Anthropometry*, 1960. Pure pigment and synthetic resin on paper laid down on canvas. © Yves Klein, ADAGP, Paris and DACS, London 2016 **26b** Grant Wood, *American Gothic*, 1930. Oil on beaver board, 78 x 65.3 (30 3/4 x 25 ¾. Art Institute of Chicago. Friends of American Art Collection (1930.934) **27** Édouard Manet, *Le Dejeuner sur l'Herbe*, 1863. Oil on canvas, 208 x 264.5 (81 7/8 x 104 1/8). Musée d'Orsay, Paris **29** John Everett Millais, *Ophelia*, 1851–52. Oil paint on canvas, 76.2 x 111.8 (30 x 44). Tate, London **30** Cornelia Parker, *Cold Dark Matter: An Exploded View*, 1991. A garden shed and contents blown up for the artist by the British Army, the fragments suspended around a light bulb. Tate, London. Courtesy the artist and Frith Street Gallery, London. © Cornelia Parker **31a** Scene from *The Bayeux Tapestry*, c.1070. Wool embroidered linen, overall c.50 x 7000 (20 in. x 231 feet). The Bayeux Tapestry Museum, Normandy, France **31b** Sofonisba Anguissola, *The Chess Game*, 1555. Oil on canvas, 72 x 97 (28 3/8 x 38 1/8). National Museum, Pozna, Poland **33** Diego Velázquez, *Las Meninas*, 1656. Oil on canvas, 318 x 276 (125.2 x 108.7). Museo del Prado, Madrid **34** Edward Hopper, *Chop Suey*, 1929. Oil on

canvas, 81.3 x 96.5 (32 x 38). Collection of Barney A. Ebsworth **35a** Caravaggio, *David with the head of Goliath*, 1610. Oil on canvas, 125 x 101 (49 x 40). Galleria Borghese, Rome **35b** Marc Quinn, *Self*, 2006. Blood (artist's), stainless steel, perspex and refrigeration equipment, 208 x 63 x 63 (81 7/8 x 24 3/4 x 24 3/4). Courtesy Marc Quinn Studio **37** Paul Cezanne, *Apples and Oranges*, 1899. Oil on canvas, 74 x 93 (29 1/8 x 36 5/8). Musée d'Orsay, Paris **38** Ori Gerscht, *Blow up 05*, 2007. Photograph © Ori Gerscht **39a** Jan van Kessel, *Vanitas Still Life*, 1665-70. Oil on copper, 20.3 x 15.2 (8 x 6). National Gallery of Art, Washington, D.C. Gift of Maida and George Abrams (1995.74.2) **39b** Johan Lorbeer, *Tarzan/Standing Leg*, 2002. Still Life Performance, 2 hours. Photo H. Hermes. © Johan Lorbeer **41** Caspar David Friedrich, *Wanderer Above the Sea of Fog*, 1818. Oil on canvas, 95 x 75 (37 3/8 x 29 1/2). Kunsthalle Hamburg **42a** David Hockney, *The Arrival of Spring in Woldgate, East Yorkshire in 2011 (twenty eleven) – 2 January*. iPad drawing printed on paper, 139.7 x 105.4 (55 x 41 1/2). Edition of 25. © David Hockney **42b** Christo and Jeanne-Claude, *Surrounded Islands, Biscayne Bay, Greater Miami, Florida, 1980-83*. Photo Wolfgang Volz. © Christo 1983 **43** *Wheatfield - A Confrontation: Battery Park Landfill, Downtown Manhattan*, with Agnes Denes standing in the field, 1982. Photo John McGrail. Courtesy Leslie Tonkonow Artworks + Projects, New York **45** Berthe Morisot, *In the Dining Room*, 1886. Oil on canvas, 61.3 x 50 (24 1/8 x 19 11/16). National Gallery of Art, Washington, D.C. Chester Dale Collection (1963.10.185) **46** J.W.M. Turner, *Steamboat Off a Harbour's Mouth*, 1842. Oil on canvas, 91.4 x 121.9 (36 x 48). Tate, London **47a** Gerhard Richter, *Reisebüro Tourist Office*, 1966. Oil on canvas, 150 x 130 (59 x 51 1/8). © Gerhard Richter 2016 **47b** Meredith Frampton, *A Game of Patience (Miss Margaret Austin-Jones)*, 1937. Oil on canvas, 106.7 x 78.7 (42 x 31). Ferens Art Gallery, Hull Museums. © The Trustees of the Meredith Frampton Estate **49** Yayoi Kusama, *With All My Love For The Tulips, I Pray Forever*, 2012. Courtesy KUSAMA Enterprise, Ota Fine Arts, Tokyo/Singapore and Victoria Miro, London. © Yayoi Kusama **50a** Georges Seurat, *Young Woman Powdering Herself*, 1889–90. Oil on canvas, 95.5 x 79.5 (37 5/8 x 31 1/4). The Samuel Courtauld Trust, The Courtauld Gallery, London **50b** Bridget Riley, *Pause*, 1964. Emulsion on hardboard, 112.2 x 106.5 (44 1/8 x 41 3/4). © Bridget Riley 2016.

94

Mirror 044

為什麼他們都沒穿衣服

Why is Art Full of Naked People?
And Other Vital Questions about Art

國家圖書館出版品預行編目 (CIP) 資料

為什麼他們都沒穿衣服/蘇西・霍奇(Susie Hodge)著;克萊兒・哥柏(Claire Goble)繪;柯松
韻譯. -- 初版. -- 臺北市:天培文化有限公司出版:九歌出版社有限公司發行, 2024.05
　　面;　公分. -- (Mirror;44)
譯自:Why is art full of naked people? : and other vital questions about art
ISBN 978-626-7276-46-4(精裝)

1.CST: 藝術 2.CST: 藝術欣賞 3.CST: 問題集
900.22　　113004128

作　　　者 ── 蘇西・霍奇（Susie Hodge）
繪　　　者 ── 克萊兒・哥柏（Claire Goble）
譯　　　者 ── 柯松韻
責 任 編 輯 ── 莊琬華
發 行 人 ── 蔡澤松
出　　　版 ── 天培文化有限公司
　　　　　　　台北市105八德路3段12巷57弄40號
　　　　　　　電話／02-25776564・傳真／02-25789205
　　　　　　　郵政劃撥／19382439
九歌文學網 ── www.chiuko.com.tw
印　　　刷 ── 晨捷印製股份有限公司
法 律 顧 問 ── 龍躍天律師・蕭雄淋律師・董安丹律師
發　　　行 ── 九歌出版社有限公司
　　　　　　　台北市105八德路3段12巷57弄40號
　　　　　　　電話／02-25776564・傳真／02-25789205
初　　　版 ── 2024年5月
定　　　價 ── 550元
書　　　號 ── 0305044
I　S　B　N ── 978-626-7276-46-4

Why is Art Full of Naked People? © 2016 Thames & Hudson Ltd, London
Text by Susie Hodge
Original illustrations by Claire Goble
Edited by Sue Grabham
Designed by Anna Perotti at By The Sky Design
Original concept by Alice Harman

This edition first published in Taiwan in 2024 by Ten Points Publishing Co., Ltd, Taipei
Traditional Chinese Edition © 2024 Ten Points Publishing Co., Ltd